由藝術座標
到星際座標

從畫廊主到畫協理事長的
望遠與踏實

楊清彥、鍾經新————合著

鍾經新（右）與楊清彥（左）。

2017 ART TAIPEI 大象藝術空間館展位照。

不眠地揮擊

中華民國立法院副院長

◎蔡其昌

「鍾姊」，我都是這麼稱呼的，一位在藝術產業耕耘多年的經營者，是大象藝術空間館創辦人，也是目前唯一連任中華民國畫廊協會理事長。戰戰兢兢的第一步，游刃有餘的進行式，對她而言，機緣來了，珍重使命。

始終堅信自己的眼光，在推廣藝術的漫漫長路，無畏無懼。同為藝術愛好者的我，在畫廊初見鍾姊時，她親切地導覽作品，感受對藝術家們的信任與鼓勵，長期的支持下，希冀將他們推上藝術史，這艱難的路，感動且佩服。

近年臺灣藝術產業的聚合與契機，實不容易，每個領域都需要小心翼翼而膽大的開創，大器又果斷的決心，終能成就目標，一個階段一種歷程一次人生。

引用我極為喜歡的一首詩，詹冰〈五月〉一詩，送給鍾姊熱情、旺盛的生命力。

透明的血管中

綠血球在游泳著

五月就是這樣的生物

於是，五月不眠地走路

在曠野，以銀光歌唱

在丘陵，以金毛呼吸

五月是以裸體走路

欣見鍾姊出書，多年的好交情，願時時存在，如同藝術，給予彼此勇氣與謙卑，

歲歲月月，各自安好。

感受真切的藝術能量

—— 序《由藝術座標到星際座標：從畫廊主到畫協理事長的望遠與踏實》

評論家、策展人

◎皮道堅

經新和清彥囑我爲她們的新書《由藝術座標到星際座標：從畫廊主到畫協理事長的望遠與踏實》寫序，很少爲人作序的我，這次欣然從命。

首先是書名的詩意與情懷令我感動。

「座標」云云者位置是也：包括藝術在歷史文化與社會生活中的重要意義及作用，以及藝術在兩位作者心中的崇高地位；而「星際」顯然寓意讓藝術廣爲傳播的美好理想，「望遠與踏實」則可謂是本書內容的精闢概括。

經新在大象畫廊的開拓和運營上，如何含辛茹苦地探索出了一條不同尋常的以「學

術性策展」為目標導向的道路，又再從藝術空間的創辦人轉變為畫廊協會理事長這一角色時，在一個更廣闊的、臺灣首選的藝術產業交易平臺ART TAIPEI上，將創新與美感貫穿其中，通過國際連結與開拓，創造「再品牌」效應。提升展會的國際能見度與競爭力，讓ART TAIPEI以跨域結合、多元呈現方式，落實綠色展會的國際標準，對臺灣乃至更大範圍的藝術教育及藝術市場做出有目共睹的傑出貢獻，在書中都有生動的呈現。

而清彥數次由大陸帶領學員、藏家到臺灣藝術遊學；通過自己的觀察與體驗及認真釋讀藝術品，深入ART TAIPEI的內在肌理，道出了它的與眾不同之處；也通過她積累的對臺灣的認知以及對臺灣藝術生態的全景掃描，提供了一幀幀外來藝術觀察者眼中的鮮活圖景。這些與經新書寫的在地藝術傳播實踐：對ART TAIPEI的整體打造和她一貫的「學術先行、市場在後」的理念，以學術思維切入策展精神的藝術綱領、藝術主張的表達等等，互為表裡、相互生發，讓做為畫廊主和畫協理事長的經新之「望遠與踏實」躍然於全書的字裡行間，隨處令人暢想、感動與深思。

其次，經新和清彥都是我心氣相通、憂樂與共的忘年之交。我與經新相識於二

〇〇六年，那年我到臺灣的東海大學講學，她是當時東海大學美術碩士在職班的學生，還沒有創立後來在臺灣、大陸都相當有影響的大象藝術空間館。可以說，我是看著她在藝術傳播的道路上起步，一步一步取得今天驕人的成績；在藝術追求上，她有著超越常人的韌性和悟性。她給我的最深印象是，當她一旦確立了自己的人生理想，便會如饑似渴地學習相關知識，接受相關訓練，在實踐中朝著目標鍥而不捨地堅持到底。

大象藝術空間館成立十週年之際，我應邀為她策劃「視界·場域——大象十年特展」，並參加大象十週年的慶祝活動，我在慶典中曾這樣說過：「她所創立的大象藝術空間館，以『學術性策展』為目標導向，開創之初就表現出對東亞當代藝術國際潮流的敏銳感知，不僅甫一成立就成功策劃了中國當代水墨邀請展、韓國現代繪畫展及中日韓當代藝術展等與此一潮流密切相關的展覽，並以十年之功致力於將這一潮流中的優秀藝術家和傑出作品推向世界。」如前所述，她確實在大象的開拓和運營上，探索出了一條不同尋常的道路，在海峽兩岸都產生了影響。二〇一六年底，欣聞經新當選臺灣畫廊協會第十三任理事長，我為她勇於承擔社會責任感到高興，也為她從藝術空間創辦

人轉變到畫廊協會理事長這一角色捏了一把汗。顯然這是一個更廣闊的平臺，同時也是一個需要專業知識更廣博精深，且須為人處事大公無私、樂於奉獻的平臺。當經新二○一八年底，再次連任第十四任理事長時，我知道她不辱使命出色地做好了自己的工作。

和清彥相識於二○一二年，她當時是廣州美術學院藝術品收藏鑑賞與投資研修班項目的負責人。以對成人的美學培育和推廣藝術收藏知識的滿腔熱情，她參與創辦了華南地區第一個以藝術鑑賞、藝術史論、藝術收藏為學習目標的高級研修班；從團隊建設起步和招生開始，她在藝術傳播和藝術教育的事業中，求是求實地做事，不辭辛勞地耕耘，廣撒藝術的種子，度己度人孜孜不倦……。在此我要特別提及的是因為清彥的引見，我有幸結識了許多熱愛藝術的有識有志之士，他們讓我受益良多，並真切地感受到了藝術的能量。

正是因為這樣的因緣際會，當然主要也因為這本書提供了諸多不同視角的觀看之道、提供了不同場域的兩個人對藝術生態系統的觀察與思考，以及她們用自己的方式

為「由藝術座標到星際座標」做出的最好詮釋，我不揣冒昧寫下以上文字，以表達我對兩位作者的欣賞與感激之情。

藝術大道上勇敢的追夢者

國立臺灣藝術大學校長 ◎陳志誠

在藝術履志的大道上，總有些勇敢的尋夢者，展現著其殊有實踐理想的造夢場，鍾經新理事長除了成功經營著大象藝術空間館之外，四年理事長任內期間營造更優質的藝術博覽會展覽會館環境，強化了藝術研究與教育推廣的社會責任，整合實驗創新與促進國內外經典大作匯聚，擴增藝術產業效益，積極拓展國際交流。她成功的關鍵因素就在於她的不屈不撓、堅毅的意志，令人欽佩。對於上述築夢的使命我也邂逅如此心緒而心有戚戚焉。

志誠長年於歐洲除了創作與學術研究教學之外，後續更以此為軸拓展國際文化交流事務，深知先進國家對於藝文產業的重視與其生態環境的建置，如今已成為引領世

界的楷模，且在文化治理的長期擘劃與建設下，開創了不凡的人文殿堂。鍾理事長看見典範，於是籌劃以畫廊協會爲中心來進行結盟、跨界，與藝術大學及其他相關藝文產業進行策略聯盟，並重新檢視政策，盤整社會資源，試圖促使博覽會織出更深層次、更有效能的產銷機制。具體案例如去年二○二○年，國立臺灣藝術大學與畫廊協會共同策劃推動「臺藝新人獎」與「畫協新秀獎」，藉由年輕創作者與市場一條龍式的接軌下，結盟媒體與畫廊資源，鏈結藝術產業生態鏈。正因爲如此的公共服務信念與堅持，方能創造出宏觀且細緻的藝術產業舞臺。

鍾經新創辦人追求卓越並勇於接受挑戰，具備前瞻性的視野並興革既有不合時宜的管理模式，全力打造具有國際市場競爭力的藝術博覽會。幾年來「ART TAIPEI台北國際藝術博覽會」已然再造與重新部署而煥然一新，從主體性的思維到系統性地匯聚多元面向的藝術創作，由連結各領域的效應，以致於能成功獲得各方協力支持。此刻亦正是達致國際形象品牌化肯定的最佳時機，「ART TAIPEI」已成功向世界傳播了品牌價值，奠定了良好的亞洲藝術市場地位。

藝術大道上的「悉達塔」們，需要專業投注的熱情與優雅宏大的氣度，鍾理事長是其中讓人覺得感佩的代表人物，她為藝術產業帶來未來美好發展前景，也為自己留下精采的一頁。同為創作者，見到有人墾荒叢叢荊棘的路程，縱然我們知道藝術大道漫漫長路，然而我們仍會持續不斷地在一旁徘徊，而就在她下次繽紛燦爛時，我們定會再次高聲喝采。

藝術大道上勇敢的追夢者

自序

卸任不是一切的結束！

◎鍾經新

「卸任」是另一段人生的開始，這四年全心全意把理事長這個角色扮演好、也全力學習，更成功地完成了會員所期待或超越的境界，雖然無法滿足所有人的要求，但對得起自己的內心，也無愧於天地！

寫書不是計劃當中，就如同當理事長也不是人生的初始規劃，連任更不在想像中。感謝路徑當中砥礪的貴人，更感謝情義相挺的好朋友們，總在我最需要的時候出現，而且有多位知己，從來沒有拒絕過我的請求，這份深刻的情誼一輩子都帶在心上。

四年來畫協的所有新聞稿、文件資料，都經過我的眼及手；同仁也在我的挑剔中成長。真的，在我手下做事不容易！除了兢兢業業，還必須自我惕勵，但四年可以學到真工夫，感謝同仁的配合與認真。我是一個有精神潔癖的人，不容許半點不真實，也不喜歡蒙上灰塵的朦朧。感謝朋友們的包涵與容忍，接受一個最真實的我。就是因為喜歡真真實實，我也樂於分享自己做事的方式與思考的路徑，才成就了寫這本書的緣起。

接任理事長時的畫協，有多種聲音難以整合前行，這也是我四年來最心心念念的努力，慶幸在交棒前已建立起外在團結的形象！感恩四年來磨練成長的機會，讓我邁向大格局思維的道路，以「民間先行」的前導做法，引領全體會員乃至全臺灣的整體藝術產業為思考邏輯，促進的是集體的大利益，放下的是小我的私利，希望臺灣所有的藝術產業，都本著「共榮共好」的團體思維一起前行。

很感謝我的廣州知己楊清彥跟我共同完成這本書的書寫，也感謝恩師皮道堅老師的機緣，促成我們成為藝術的知己。同時也感動清彥以一個外圍人士對於我及ART

TAIPEI 的觀察，文章中描寫的細膩與深刻，都讓我再再流連於她的文字。我盡量以還原歷史不加評論的角度書寫，而評論觀察就交由清彥發揮。或許就是這個客觀的角度，讓我有機會重新審視我們身處的幸福國度，及努力實踐的每一個決策和辛勤。這本書分段記錄了我走過的方式與面對困境的心情，及思考如何創造 ART TAIPEI 再品牌的榮耀，並帶出中華民國畫廊協會的大格局與永久的溫度，更讓大家看到我們畫廊協會集體在臺灣這塊土地推動藝術的深耕與細節。

感謝立法院蔡其昌副院長、皮道堅教授、陳志誠校長三位真摯的推薦序，及支持我每一場新書發布會參與的引言人、與談人的情義相挺！

最後要非常感謝悔之社長開創有鹿文化出傳記的先例，更感恩於他的勇敢與氣魄，堅定為我出書的情誼銘感於心。

2019 ART TAIPEI 中華民國畫廊協會理事長鍾經新於開幕記者會致詞。

卷一

建立自己的座標
——擔任畫廊協會理事長四年的耕耘與
望遠

◎鍾經新

當麻煩進階到轉機，一切就雲開見日

一行人風塵僕僕集合在北師美術館，這是二〇一七年八月十五日的早上十點，為了「日本近代洋畫大展」暖身。《典藏》雜誌簡秀枝社長特別邀請了中華民國畫廊協會會員二十多位集結在國立臺北教育大學北師美術館召開重要會議，席間除了鄭重推介由林曼麗教授擔任總策劃，東京藝術大學薩摩雅登教授策展，展期為二〇一七年十月七日至二〇一八年一月七日的「日本近代洋畫大展」之外，現場還追加了一個重責大任給我。簡社長希望ART TAIPEI能開闢一個專區，展出這批難得來臺的日本近代洋畫。從明治到昭和時期，可看見日本繪畫一百年的養成與發展。當時心中思忖著，這確實也是一個難得的機會，當下我提出條件是希望林曼麗教授能為此特展區策劃。當然我們也懷著爭取的誠意專程拜訪了林教授，當下林教授也表達手邊工作確實多；在漫漫等

待三週後，我們獲得林教授無法接下策展的回覆，這個晴天霹靂打得我有些揪心；正當無處思索時巧遇白適銘老師，絮絮叨叨之餘，白老師凜然地回了一句「我可以幫忙策展」，這可是一句讓我喜出望外的豪語，心中感謝著白老師不愧是多年的知己，回想二○一六年底的畫廊協會理事長競選，還得感謝白老師臨門的鼓勵呢！

離 ART TAIPEI 僅剩一個月的時間，除了緊鑼密鼓安排工作外，因為時程上的緊迫，宣傳品只能以摺頁形式出刊。在此同時，還得落實展覽作品的商借。這短短的一個月我們卻完成了不可能的任務，借到幾件在美術館也不曾展出過的重要作品；如陳植棋在一九三○年的《靜物》及張萬傳少見的一九六○年《抽象、靜物、魚》的水彩拼貼。在此特別感謝阿波羅畫廊、尊彩藝術中心、大象藝術空間館、呂雲麟紀念美術館提供珍貴的作品，完成了由國立臺灣師範大學白適銘教授策展的「世紀先鋒——台灣現代繪畫群像展」，共展出陳澄波、林克恭、郭柏川、李梅樹、廖繼春、藍蔭鼎、顏水龍、陳植棋、李澤藩、楊三郎、李石樵、張萬傳、陳德旺、劉啟祥、洪瑞麟、廖德政、金潤作、蕭如松共十八位前輩藝術家的作品。

2017 ART TAIPEI「世紀先鋒 —— 台灣現代繪畫群像展」特展區（從左到右）藝術顧問鄭治桂、臺灣師範大學美術系白適銘教授、立法院副院長蔡其昌、文化部長鄭麗君、鍾經新、外貿協會董事長黃志芳合影。

2017 ART TAIPEI「世紀先鋒 —— 台灣現代繪畫群像展」展場。

白適銘教授在策展論述中提到：「本次展覽透過梳理臺灣美術現代化階段的留日學生創作，從戰前到戰後，呈現這批留日菁英透過現代繪畫實踐，建構臺灣新文化時代與提高殖民地臺灣在世界美術脈絡上的貢獻。」

而我的序文〈歷史截點上的自我定位——彰顯臺灣美術的價值性〉中也提出：「我們規劃此展的目的就是想尋一個『初心』——彰顯臺灣美術的價值性。殖民文化強勢引導了臺灣美術史的走向，而追尋臺灣主體價值成為時代背景下的共同目標。本屆台北國際藝術博覽會以『私人美術館的崛起』為大會主題，探討現階段的時代現象，也回望臺灣前輩藝術家的輝煌歷程。」

亞洲價值的重新定義，應該是亞洲人該有的自我認識，並應擔負起的歷史責任，如何將臺灣藝術家的價值，書寫入亞洲價值？期待成為我們人人都有的胸襟！

意外中的意外

當一切都不在掌握中時，期待成爲一種奢望！

二〇一七年七月底 ART TAIPEI 執行長離開協會的那一刻，我重新透過各種管道尋覓適合接替的執行長人選，但在幾番努力並詢問了六、七位可能人選之後，其中曾是協會同仁的她說出了心裡話：「理事長，這個時候沒有人敢幫妳，也沒有人願意幫妳。」這些話語重重給了我內心挑戰的力量，「沒關係！我可以扛下來的！」不斷用內心的喊話來強化自己的信心。

八月一日檢視 ART TAIPEI 藝術講座的進程，承接起執行長的工作，對所有講者的邀請訊息展開了地毯式的清點，重新梳理並開啟新名單的邀請；包括原先邀請秋元雄史規劃公共藝術，但後來機緣斷了，我就緊急改邀國際策展人易安妮（Annie

IVANOVA）成為公共藝術的策展人。Annie是我二〇一〇年就認識的多年好友，正巧這幾年她都長住臺灣，她也樂意接受我的臨時邀請，並說一定全力配合並支持ART TAIPEI的合作案。

二〇一七年的公共藝術我們定名為「藝景無界」（Public），重新定義藝術作品與公共空間的關係。我和Annie共同討論之後，我們邀請了不同風格的四組藝術家，有來自德國的亞金・蒙內（Achim MOHNÉ）與烏塔・柯普（Uta KOPP）及澳洲的基特・韋伯斯特（Kit WEBSTER）特洛伊・伊諾森（Troy INNOCENT），另外，還有一位女性太空人莎拉・珍・貝爾博士（Dr. Sarah JANE PELL）的創作。

ART TAIPEI的公共藝術以影像裝置、影片紀錄、結合科技的互動藝術等多元媒材，打破傳統公共藝術以雕塑為主的展出形式，藉此打開觀賞的不同角度，也提高欣賞的水平線。另外，我們還特意設計了九件澳洲藝術家Troy INNOCENT小型浮雕的尋寶遊戲，將作品安放在人流比較不密集的區域，藉此活動將人氣延伸到每個角落。

除了與藝術作品的互動之外，也規劃了一面留言牆，寫下自己對世界的明日期許；果

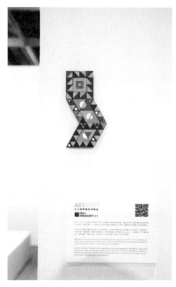
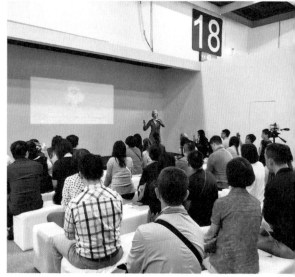

左｜2017 ART TAIPEI 公共藝術展區 ── 澳洲藝術家 Troy INNOCENT 的 VR 裝置與 APP 結合的拼圖作品與尋寶遊戲。

右｜2017 ART TAIPEI 藝術沙龍：超越環境與空間的行為藝術 ── 全球首位女性太空人藝術家 Dr. Sarah JANE PELL 演講現場。

然這一區非常受到年輕族群的喜愛與參與，間接也培養了新世代的藝術愛好。

這一年還有一位重要的藝術家，就是第一位女性藝術家太空人 Dr. Sarah JANE PELL 首度來台，由 Annie 邀請歐美極富盛名的女性藝術家太空人到 ART TAIPEI 的公共藝術區展覽，並進行一場藝術沙龍的對談。Dr. JANE PELL 曾經歷模擬訓練成為合格的太空人和潛水員，透過在深海和珠穆朗瑪峰等極端環境下的表演及創作，重新演繹了實境藝術；並以全球首位接受太空任務訓練的藝術家身分，致力推動科學和藝術層面的跨域交流，來深入探討人類未來的發展之路。Dr. JANE PELL 這場藝術沙龍的人氣爆棚，還吸引不少站著聆聽的觀眾。

以上公共藝術的項目為 ART TAIPEI 帶來畫龍點睛之妙，也打開台北國際藝術博覽會的另一個面向與國際視野。

意外中的意外

英國月球來到臺灣

英國的月球緩緩升空懸掛在二〇一八年 ART TAIPEI 的展場天空，這是當年 ART TAIPEI 最大的亮點，也是引起最多討論並吸引最多目光的公共藝術。這顆飄洋過海的月球，當時被 CANS《亞洲藝術新聞》總編輯鄭乃銘評為是 ART TAIPEI 有史以來真正稱得上大型公共藝術的裝置。

這一年，依然邀請了國際策展人 Annie IVANOVA 策劃「科技特展」特別邀請了英國藝術家 Luke JERRAM 創作的大型裝置《月之博物館》（Museum of the Moon）、澳洲藝術家 Kit WEBSTER 充滿視覺張力的作品《ENIGMATICA》，以及臺灣知名藝術家陶亞倫全新 VR 作品《超真實 NO.2（HYPERREALITY No.2）》、《超真實 NO.3（HYPERREALITY No.3）》，建構了一場紮紮實實的科技特展，也體驗了一場新的感官

饗宴！

英國藝術家Luke JERRAM創作的大型裝置《月之博物館》直徑達十米，球體上濃縮了以NASA勘測軌道飛行器相機所拍攝，透過高解析度噴繪輸出一比五十萬的月球寫真，再以精密製作的縫合技術成型，讓《月之博物館》與真實月球的星體表面達到擬真的效果。有別於真實月球由太陽光反射，《月之博物館》本體即是自動的光體，裝置更融入由英國電影學院獎（British Academy Film Awards，簡稱BAFTA）與艾弗·諾韋洛獎（Ivor Novello Awards）等大獎得主Dan JONES所設計的音效。隨著《月之博物館》巡迴至英國、荷蘭、比利時、法國、香港、北京等十八個國家後，首度來臺展出。

Luke JERRAM期待藉由《月之博物館》開啟人們對於月亮文化的探索與興趣，而在旅行不同國度時，展演著如詩如畫的聲光效果與月亮的感官意象，不論是在山野綠地、博物館殿堂或繁華都市，乃至於在藝術博覽會的展場中，一輪皓月緩緩升起，總帶給人們心中無限的感動與祈願。

如何讓《月之博物館》升空？那可是一門困難且挑戰性高的學問。跟ART TAIPEI

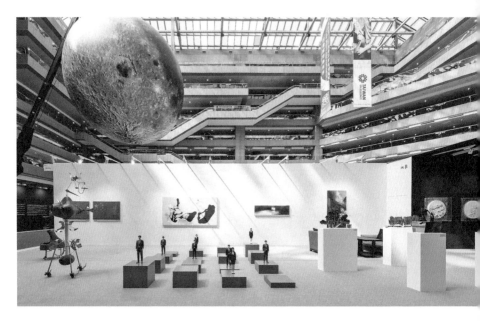

2018 ART TAIPEI 大象藝術展位照。

展場——台北世界貿易中心一館的重要主管開了無數次的協調會議，也召集了結構技師到現場面對面討論，往返數次後獲得的最終答案是無法由建築物的四個點懸吊懸吊線，因為有年份的世貿中心一館可能承載不起月球的拉扯力道。而在此同時畫協工程部總監曾晟願從藝術家的圖片當中獲取了靈感，或許嘗試以懸臂式起重機的懸吊方式將月球吊起；除了考慮懸臂式機具的承載重量外，世貿中心的地面承載重量也必須同步考慮。感謝在曾晟願不眠不休地與世貿中心工程部門進行多次的協調、溝通與請教之下，世貿中心允許我們以懸臂式起重機的方式處理月球的布展，大家終於鬆了一口氣。

二〇一八年十月二十二日早上九點月球正式進場布置，我與策展人 Annie 也一早進入展場陪伴遠從英國來的技師 Bon 處理月球的裝置工程。從早上九點忙到晚上九點整整十二個小時，終於讓月球緩緩升空懸掛在世貿一館展場的上空。在那一刻我激動地落淚，我跟 Annie 擊掌說我們做到了，我們互相擁抱祝賀，同時也感謝畫協同仁的努力，因為幾個月來的籌劃辛勞，大家都有一股解脫的興奮與虛脫！

我們又成功挑戰過一個困難的關卡。

未完成的國際美術館合作案

二〇一七年將「學術先行、市場在後」的理念帶進 ART TAIPEI，這個理念原先是大象藝術推動畫廊風格的目標指引。源起於我就讀東海大學美術研究所一年級時，因為研讀了佩姬・古根漢（Peggy GUGGENHEIM）的自傳，而嚮往有朝一日也能將藝術家寫入藝術史，這一路心心念念的就是希望能夠遇上好的藝術家、值得推廣的藝術家。

ART TAIPEI 也因為學術性的推廣，讓商業展會增添了專業的學術氛圍，也同步提升了 ART TAIPEI 的整體形象。

廣州華南師範大學皮道堅老師是我的恩師，也是一路提攜我在藝術道路上學習的引路人。從二〇一七年開始皮老師連著三年都特意率藏家團到臺北支持 ART TAIPEI，也象徵著對我最大愛護的支持。而二〇二〇年因為新冠肺炎（COVID-19）肆虐導致的

出入境控管，以致於皮老師無法來臺支持，但老師關懷的心永遠都在。回溯二〇一九年的二二八連假，我和白適銘老師因著皮老師的引薦，拜會了廣東美術館王紹強館長，席間大家相談甚歡，也打開了三方合作的契機。是哪三方呢？指的是國立歷史博物館、廣東美術館、中華民國畫廊協會共同策劃，由白適銘老師擬定的「文化主體‧多元世界‧台灣現當代藝術大展」，我們想推動的是臺灣戰後藝術家的國際展出計劃。

憶起二〇一九年一月二十二日拜會當時甫上任的歷史博物館廖新田館長，洽談三方的合作計劃，當時有關展出空間的規劃已大致成型，眼看就快達成三方的共識，但最終礙於無法解決兩岸的名稱問題，歷史博物館只好於二〇一九年四月二十日宣布退出計劃。雖然歷史博物館退出，但我與白老師慎重討論後，我們依然選擇衷於初心，不畏困難勇往前行。

由三方轉成兩方，或許需要解決的問題會簡易些，就在多次的反覆往返討論後，好不容易終於敲定二〇二〇年的八月在廣東美術館進行「台灣現當代藝術大展」的計劃；總共規劃了六十位藝術家的參展，並進行了作品的邀約，策劃在廣東美術館一樓

的四個展廳展出。當時也非常努力透過我的國際人脈，希望談到巡迴展的可能；最後因著與呂美儀副館長的友好情誼，順勢洽談到上海寶龍美術館亞洲巡迴展的機會。非常感謝美儀的信任與支持！我們敲定的時間是在二〇二〇年十一月，與上海〇二一是同時期的展覽，可以想見如果辦成的話，這檔展覽曝光率的輻射現象。

以上種種的前期努力都敵不過 COVID-19 的殘酷襲擊，當全球藝文活動都處於暫歇的狀態，面對臺灣的藝術熱能在國際上的推動腳步，也只能在無奈聲中劃下未完成的遺憾！

（左起）廣東美術館館長王紹強、評論家皮道堅教授、鍾經新、臺灣師範
大學美術系白適銘教授。

APAGA 主席之位的歷練

APAGA 是「亞太畫廊聯盟」的簡稱，英文全稱為 Asia Pacific Art Gallery Alliance，是二〇一五年建立的非營利組織。聯盟宗旨是以促進亞太國家畫廊協會間的合作交流與資訊互通，並致力於亞太地區藝術市場的趨勢研究與發展促進而成立的。APAGA 以每區最具影響力的畫廊協會為核心，成立之初，由八個創始會員組成，包括澳洲商業藝廊協會（團體）、北京畫廊協會、香港畫廊協會、印尼畫廊協會（雅加達區）、日本藝術經紀人協會、韓國畫廊協會、新加坡畫廊協會及中華民國畫廊協會所建立的非營利組織。而 APAGA 成立迄今也於臺北、韓國、香港、日本、澳洲舉辦過十三次的會議，區域成員之間交流互動順暢，但二〇一八年北京畫廊協會因政治因素退出聯盟，而澳洲商業藝廊協會則因團體組織改變而退出 APAGA。目前成員有中華民國、韓國、

香港、印尼、新加坡等五處畫廊協會，以及日本藝術經紀人協會。

二○一四年十月三十日社團法人中華民國畫廊協會於 ART TAIPEI 期間舉行了 APAGA 的第一次籌備會議，時任理事長為張逸羣先生，並於二○一五年選出首屆聯盟主席國為中華民國畫廊協會，時任理事長為王瑞棋先生，並於當年十月 ART TAIPEI 期間舉行了第一屆 APAGA 論壇。聯盟主席任期為三年，我在二○一七年接任第十三屆理事長，即成為第三年的 APAGA 首屆聯盟主席，並在當年三月二十三日於巴塞爾藝術展香港展會（HK Art Basel）期間舉行了 APAGA 聯盟主席的交接會議。而十月在畫廊協會與「亞太畫廊聯盟 APAGA」推動下，北京、香港、韓國、新加坡、日本的會員畫廊有多家參與 ART TAIPEI 盛會，帶來美術館國際級藝術大師的創作。且在二○一七年十月十八日於台北世貿聯誼社舉行 APAGA 年會，選出第二任的聯盟主席為韓國畫廊協會，當時理事長是 LEE Hwaik 女士。在選舉當日早上我還率領 APAGA 成員拜會文化部藝術發展司張惠君司長，透過與公部門的進一步交流，擴大 APAGA 發展推進的輻射效應。

左｜2018 APAGA 會議日本主席 HIROYA Tsubakihara（左）、鍾經新（中）、韓國主席 CHOI Woong Chull（右）。

右｜2017 APAGA 拜會文化部藝發司張惠君司長（左4）、日本主席 HIROYA Tsubakihara（右2）、鍾經新（右3）、韓國 KIAF 總監（左3）。

時至二○一九年二月二十二日APAGA會議於韓國首爾舉行，中華民國畫廊協會受邀參加，我以連任第十四屆理事長的身分代表參與會議。聯盟會議集合了韓國主席CHOI Woong Chull、前韓國主席LEE Hwaik、日本主席HIROYA Tsubakihara及我所代表的臺灣主席和各方協會的人員。

在二月二十二日的會議中，與會人士分享各國特有的藝術發展趨勢和藝術相關信息，並討論未來「亞太畫廊聯盟」舉辦聯合藝術博覽會的可能性。我在會議中深入分享臺灣的藝術現況及我對於亞洲藝術市場的觀察，提供各國主席對於臺灣藝術市場現況及未來發展趨勢的第一手研究資料，現場各區域主席都給予高度的肯定！本次「亞太畫廊聯盟」會議適逢第三十七屆韓國畫廊藝術博覽會舉辦期間，各會員國畫廊協會主席皆獲邀請，除了參與會議外，我也帶領畫協同仁藉此機會拜訪多家藝博會展商，同時深入了解韓國畫廊協會的會員生態。

二○一八年當「台北當代藝術博覽會」決定進入臺灣市場時，這個話題在當年掀起媒體界全面性的支持，藝術界也熱烈討論，當然同步造成畫廊協會內部的緊張感；各

界都在觀看 ART TAIPEI 如何挺過這場風暴？同樣地這個話題在十月二十六日於 ART TAIPEI 期間所召開的 APAGA 會議中燃燒。韓國畫協前理事長 PARK Woohong 提出嚴正的態度，建議臺灣應該要強硬態度阻止台北當代藝術博覽會進入臺灣，因為他們也拒絕了 ART BASEL 到韓國尋覓可能性的請求。但當時我回應臺灣是一個開放的自由市場，我們無法限制外來藝術團體的進入，我認為我們應該本著做好自己、強大自己的心態迎戰之。當時顯然他對於我的回答並不滿意、也不認同。不過，這兩年與台北當代藝術博覽會競合下來所顯現的藝術狀態，也正符合了我當初堅持理念的正確選擇，況且我們也成功挑戰了困難，同步也跨越了高度。

二○二○年 ART TAIPEI 我們更努力完成了與主題名「登峰・造極」相匹配的藝術狀態，感謝各方人士齊行的努力！也感謝政府塑造了安全的大環境，讓中華民國畫廊協會有條件可以舉辦 ART TAIPEI，也有機會成為一枝獨秀。

「亞太畫廊聯盟」是由亞太區最具影響力的畫廊協會成立的非營利國際藝術組織。聯盟會員透過藝術博覽會、會議、藝術獎項、電子資訊分享、藝術趨勢分析共享、區

域交流來增進各個國家畫廊協會之間的合作，聯盟的願景希望成為現代藝術之領導團體，並透過推廣、合作、參與及道德表現，將現代藝術實踐於亞太地區。期盼這是一個點燃的開始，也希望後繼者能夠更加開闊與持續。

希望MIT走出國門

MIT是文化部為獎勵我國青年藝術創作，並推介登上國際藝術舞臺，自二〇〇八年開始辦理「Made In Taiwan——新人推薦特區」；而同年八月二十九日至九月二日社團法人中華民國畫廊協會在台北世貿中心一館，舉辦「2008 ART TAIPEI台北國際藝術博覽會——『藝術與科技』」，即首次設置「MIT台灣製造——新人推薦特區」。從二〇一三年起，文化部與中華民國畫廊協會合作，由畫協媒合產業界具有口碑和經驗的專業畫廊，協助ART TAIPEI中「Made In Taiwan——新人推薦特區」之藝術家現場作品交易等藝術經紀事宜，透過專業畫廊為中介，為臺灣年輕藝術家不僅有效建立藝術家與畫廊的合作關係，更能搶先接軌藝術市場，進一步測試藝市風向，用更充沛的能量活絡臺灣文化藝術的動能。

以三十五歲以下年輕藝術家為徵選對象，每年公開徵選八位（組）MIT新人於

「ART TAIPEI台北國際藝術博覽會」展出。二〇一七年ART TAIPEI展區中規劃有「藝

術新秀」單元，展出的條件亦設定為三十五歲以下的國際年輕藝術家。在展場規劃上，

「MIT新人推薦特區」向來是ART TAIPEI的重要焦點，也是文化部關注的重點。當

時我思考到這是一個絕佳的機會能夠同臺競技，因此我刻意將兩個展區擺放在走道的

兩邊，讓彼此能夠對望且互相觀摩，如此一來，MIT新人就有國際觀展的機會，因

為兩個展區都是以個展的形式呈現，能互相觀摩也能互相砥礪，雙方也生成了一個很

好的學習動能。

二〇一八年是「MIT新人推薦特區」十週年，我特別策劃了「曾經・軌跡」

MIT十週年特展，邀請歷年來持續與畫廊有長期合作，並在藝壇上大放異彩的

MIT藝術家參展，期望藉此展的規劃，呈現出「MIT新人推薦特區」之藝術家與畫

廊合作的精采典範與紀錄。我們從歷年十屆選出每一屆的代表，媒材盡量不重疊，

重要的是持續跟畫廊保持合作的事實。這個特展梳理並追蹤十年來歷屆MIT入選

CONTEXT art miami 2013。鍾經新（左）與駐邁阿密臺北經濟文化辦事處處長王贊禹（右）。

藝術家的後續發展與身處藝術市場的動向，希望提供給臺灣年輕藝術家一個良好發展的示範。

畫協會做過統計，MIT獲獎藝術家後續有超過七成與畫廊、藝術空間等單位簽約以及舉辦個展，有四成後續拿到重要的獎項，如台北獎、高雄獎、臺南新藝獎，或是國外的德國紅點品牌與傳達設計大獎（Red Dot Design Award）、入選奧伯豪森國際短片電影節（International Short Film Festival Oberhausen）等等。尤其二〇二〇年因為疫情的關係，很多離家的學子返臺居住，同步也參與了MIT新人的甄選，入選展出的八位藝術家中有七位具有國外留學、獲獎、展出的經驗，可以觀察出海外青年以國際經驗匯流臺灣，回望臺灣藝術生態的趨勢，除了展現臺灣文化的軟實力外，同時也彰顯「產官學藏藝術生態鏈」的完整成效。

二〇一七年我會向文化部提出建議，MIT藝術家可以向外輸出至文化部的駐外單位舉辦巡迴展覽，如駐紐約台北經濟文化辦事處、駐法國台灣文化中心等；除了輸出展覽外，還必須同步規劃完整配套的展覽計劃及藏家支援策略。這讓我憶起二〇

2020 ART TAIPEI 與副總統賴清德於「資深原住民藝術家特展區」合影。

2020 ART TAIPEIMIT 新人推薦特區暨原住民新銳推薦特區展前記者會。

2020 ART TAIPEI合影於新人推薦特區展位。文化部政次彭俊亨（左1）、立法委員吳思瑤（左2）、藝術家洪譽豪（左3）、鍾經新（右2）、立法委員張廖萬堅（右1）。

2020 ART TAIPEI展商晚宴與MIT新人藝術家合影。

一三、二〇一四年大象藝術在邁阿密藝博會（ART MIAMI）展覽時，非常感謝當時駐邁阿密臺北經濟文化辦事處王贊禹處長，連著兩年到展場看望並表達大力的支持，大象的展訊還上了邁阿密臺北經濟文化辦事處的官方網站，且為我引薦了當地僑界的好朋友，成就了一場成功的文化外交。如此一來，讓一次的出行展覽並不僅限於展覽而已，還能產生多方擴延的效益及促成國民外交。

二〇一八年三月我成立了「台灣藏家聯誼會」，因為藏家資源是博覽會的命脈。因此二〇二〇年在華山文創園區舉辦的「MIT新人推薦特區」展前記者會時，特別邀請重量級藏家與入選藝術家於會場交流，增加藝術家與藏家互動的經驗，培育藝術家於藝博會展出時現場溝通的順暢。

二〇二〇年文化部進一步以十二年的深厚經驗，首次跨部會引薦原住民委員會原住民族文化發展中心與ART TAIPEI台北國際藝術博覽會合作，評選出三位原住民MIT青年藝術家，藉此展現臺灣在地青年藝術家多元文化的面貌。而文化部與原民會以文化經濟面向考量共同推動原民文化發展政策，於ART TAIPEI推出由策展人曾媚

珍規劃之「資深原住民藝術家特展區」，從另一個角度發掘及領略臺灣之美，更難能可貴的是該特區的現場銷售成績非常亮眼，是由畫廊協會媒合尊彩藝術中心承辦。

文化部歷年來成功培植了多位優秀的ＭＩＴ年輕藝術家，亦成為臺灣青年藝術創作者邁向國際舞臺的重要起點，同時我也希望臺灣藝術家能藉此走出國門。

希望 MIT 走出國門

藏家是博覽會成功的靈魂關鍵

藏家是藝術博覽會的首要命脈，二〇一七年四月規劃第一場「藏家貴賓之夜」，由中華民國畫廊協會與故宮「印象・左岸——奧塞美術館三十週年大展」聯名舉辦的「貴賓之夜」，為ART TAIPEI藏家進行夜間導覽。畫廊協會爭取到奧塞大展唯一的協辦單位，這也是歷年來畫廊協會首次與國際美術大展合作，此場活動正式宣告畫廊協會啟動了收藏家的鏈接工作。

為了找回藏家對ART TAIPEI的信心，二〇一七年我和協會同仁做了很多的努力，如四月的故宮貴賓活動是為頂級藏家提供的服務，而六月針對新進藏家我們舉辦了姚謙《一個人的收藏》紀錄片欣賞會，藉著影片欣賞挖掘潛在藏家。時至七月舉辦的台中藝術博覽會，我們也安排了臺日科技高階主管劉銘浩與白木聰二位收藏家的對

2017「印象・左岸 —— 奧塞美術館三十週年大展」貴賓之夜。

話，探尋工薪階級的收藏脈絡。另外，為了提升會員進修的機會，也同步開拓眼界及視野，自二〇一七年我創設了春秋兩季大師課程：春季課程以藝術類之外的跨領域學習為主，秋季課程則以當年 ART TAIPEI 的主題相呼應的課程學習。包括管理大師司徒達賢、財團法人邱再興文教基金會董事長邱再興、金融家劉奕成、中華民國對外貿易發展協會董事長黃志芳、台新藝術基金會董事長鄭家鐘都曾受邀擔任講師。透過喜歡參與講座的群體中發現新藏家。

二〇一七年 ART TAIPEI 台北國際藝術博覽會特別安排「名人導覽」，邀請 SUNSET 主持人孫怡安排一場尊榮貴賓導覽，向國際藏家及時尚圈對收藏有興趣的好友，介紹她推薦的 2017 ART TAIPEI 參展作品；甚且在開展前一個月便與孫怡有一連串的緊密合作，如九月在 Bluerider ART Gallery 舉辦藏家講座，邀請資深藝術媒體人李依依與孫怡分享遊走歐美各國觀察到的藝術發展狀態及趣聞，當天吸引了眾多藝術愛好者的共襄盛舉。

ART TAIPEI 同時也與《典藏》雜誌簡秀枝社長合作藏家論壇，邀請了大陸藏家劉

2017 ART TAIPEI藝術講座：經典對經典，現代到當代藝術的碰撞（《典藏》合作）。主持人姚謙（右）、施俊兆（中）、劉鋼（左）。

Bluerider 總監王薇薇（左1）、Vogue Taiwan總編輯孫怡（左2）、鍾經新（中）、MDC香港畫廊總監荷心（Claudia ALBERTINI）（右2）、媒體人李依依（右1）合影。

鋼和臺灣資深藏家施俊兆進行一場對談，由音樂人也是藏家的姚謙主持，現場觀眾反應熱烈。綜觀臺灣藏家的包容性及眼界超前高一些，而且非常用功！對自己喜愛的藝術家會進行深入的系統性研究。ART TAIPEI為了提升藝術鑑賞的普及性，並協助中南部民眾更便利地到達台北國際藝術博覽會現場，二○一七、二○一八年連續兩年特與台灣高鐵合作，民眾只要到7-11 ibon即可訂購為期四天ART TAIPEI最優惠的秋季藝術輕旅行套票。

二○一七年一系列的推動藏家培育計劃，累積了充分的能量，讓我在二○一八年三月有充足的底氣可以在香港舉辦ART TAIPEI貴賓晚宴時，當場宣布成立「台灣藏家聯誼會」，做為ART TAIPEI台北國際藝術博覽會的藏家服務平臺，以提高ART TAIPEI的實質收藏效益。三月的香港，各種國際藝術活動遍布整個城市角落，ART TAIPEI做為連結亞洲藝術與世界的橋梁，特別在香港光華新聞文化中心規劃了兩場專業的藝術講座。場次一：美術館浪潮再起；場次二：後藏家時代的新思路。這個活動是畫廊協會首次在國際平臺建立起臺灣藝術產業與國際間的交流，邀請重要的藝術機

構管理者、學者以及收藏家與談。從藝術教育出發，談及美術館形貌、私人收藏及藝術跨域等主題；探討在全球美術館擴張的趨勢下，地處亞洲的國家如何因應此浪潮？

接著二〇一九年三月，同樣在香港光華新聞文化中心舉辦了演講及茶席會，邀請到香港茶文化院院長葉榮枝與淡江大學中文系榮譽教授曾昭旭進行茶席間的對話，漫談人生哲學與品味，透過品茗方式與香港在地藏家進行交流。

我在創立「台灣藏家聯誼會」的當年度，ART TAIPEI 即開關首次的藏家收藏展，聚焦在錄像藝術，我將主題命名為「開・窗——台灣藏家錄像收藏展」，且邀請鳳甲美術館館長蘇珀琪撰文〈流動之影像——藏家與藝術家透過螢幕的對話〉，蘇館長的文章中提到：「近十年來，隨著數位與網路技術的發達，錄像藝術的版次概念已經跳脫傳統的作品版次規劃及想像。尤其是因著數位影像本身具有無遠弗屆的傳播性，年輕世代的藝術家已經不再視錄像為一種被限定的裝置，他們樂於跳脫形式及實體物質性作品的框架，打破限制將錄像藝術作品從以特定載體，如 betacam、VHS 到 DVD、藍光、USB 等固定規格，到雲端空間或甚至是社群媒體平臺。」

　　　　　　　　　　　　　　　　　藏家是博覽會成功的靈魂關鍵

2018 香港貴賓之夜。

香港茶文化院院長葉榮枝（右1）、曾昭旭教授（中）。

「開・窗——台灣藏家錄像收藏展」此展著眼於藝術市場中藏家所扮演的角色及影響，在「收藏」的過程中，從中梳理出自身的收藏脈絡，甚而影響藝術產業的發展。

也希望藉由策劃性的藏品呈現，讓「收藏行為」成為一種交流與分享。展覽中透過多位收藏家的國內外重量級錄像藝術收藏，包括臺灣藝術家崔廣宇、袁廣鳴、劉肇興、高俊宏，以及新生代的藝術家張立人、吳長蓉、林昆穎、吳其育、周育正、許家維、許哲瑜等人；另外與臺灣藝術家形成對話場域的是美國藝術家 Bill VIOLA 與澳洲藝術家 Jess MacNeil 的經典作品，以及日本藝術家近藤聰乃、三好愛與戶島麻貴等，共計二十餘件作品。在過去二十年間，亞洲逐漸崛起的科技技術對藝術發展形成了諸多的改變，間接地開啟了亞洲錄像藝術創作的一扇大門。我希望透過冷門媒材的收藏，來彰顯臺灣藏家收藏的多樣性及強大實力。

二〇一九年邁入第二年的台灣藏家聯誼會收藏展，我以「佇立・遠望——台灣藏家收藏展」做為本展命題，聚焦在攝影與雕塑、裝置；藉此表彰台灣藏家聯誼會的宏遠格局，而由群體的互相分享與樂於學習，表達出收藏家面對藝術品的一種期許與態

度。此次展覽規劃，聚焦以 ART TAIPEI 大會主題「光之再現」為徵件軸線，並邀請提供藏品展出的藏家們藉由問答梳理出自身與作品間的隱隱靈光，我們也在展場中呈現出收藏家的心得短語，藉由藏家們的分享，讓更多人對於「購、藏」有更深入的認識。

連著兩年的規劃都聚焦在非主流媒材的收藏，我想以反證的方式來證明臺灣藏家的收藏實力與多元。在這一年，我們邀請東海大學美術系助理教授段存真撰文，他在文章中提到：「在一九六〇年代之後的文化語境裡，光也可能成為了觀察及批判當代社會的符碼；藝術家描述光的方式，從精神的趨光向度或是藝術的實驗，轉而描述資本主義消費社會的物質風景。⋯⋯在自然主義的藝術系統裡，光的存在是一種精神的導引，作品與觀者之間存在的光是神聖且崇高的吸引力。此次台北國際藝術博覽會的藏家特展，徵集了六位專業的藝術收藏家，展出了十五位藝術家共二十一件作品，其形式媒材包括了雕塑、影像、動力裝置以及複合媒材。從展出的作品中我們可以確實感受到屬於臺灣當代藝術創作者的充沛活力，相對的，也同時地說明了臺灣的專業收藏家對藝術作品的喜好、品味，以及全然開放自由的接受度。」

2020 ART TAIPEI台北國際藝術博覽會，我以「產、官、學、藏」做為完整藝術生態鏈的四大區塊，將收藏納入博覽會重點。而此年的台灣藏家收藏展呼應ART TAIPEI的英文主題「Art for the Next」，藉著展出藏家的國內外重量級收藏，進一步強化四大區塊在藝術生態鏈上的共榮現象。

同時也邀請國際藝評人協會台灣分會理事長謝佩霓撰文及共同布展，她在文章首段即提到：「做為亞洲歷史最悠久的國際藝術博覽會，台北國際藝術博覽會ART TAIPEI今年在世紀大疫情癱瘓全球大型藝術展覽的惡劣環境下，依然突破萬難如期舉辦，成為唯一未曾中斷舉辦的藝術博覽會。這不爭的事實，使得ART TAIPEI已然締造歷史，成為新冠疫情時代不可思議的一頁傳奇。」

開拓國際藏家是成立台灣藏家聯誼會的重點目標。我在二〇一九年發展出與Mr. Tom TANDIO合作的ART JAKARTA（雅加達藝術博覽會）藏家互訪計劃，這也是配合政府新南向政策，與東協國家進行藝術交流活動，拓展雙邊藏家資源。第一次的合作在當年度的八月，我帶了十位藏家到雅加達支持ART JAKARTA，而Tom及Dr.

Melani SETIAWAN也在同年十月帶了十四位藏家到ART TAIPEI支持，真正達到雙向交流的效益。Melani是我最要好的國際友人，年年來臺灣支持ART TAIPEI，同樣在國際也協助推廣ART TAIPEI的品牌形象。二○二○年的一月我們前往新加坡進行藏家參訪，此行最主要是受到新加坡藏家施學榮先生於二○一九年十月來臺參與ART TAIPEI論壇及藏家貴賓晚宴時的邀約，因此在一月份我信守承諾率團去支持新加坡的藝術節。那次同行的藏家都非常開心，因為感受到施學榮先生盛大且貼心的招待；除了陪同我們參訪多個藝術機構，並帶我們享受在地人的私房美食，在此同時，也打開了不同的藝術觀點與賞析角度。

二○一九年八月在上海寶龍美術館舉辦了亞洲巡迴藝術論壇第二站。因為與許華琳執行董事及呂美儀副館長的熟稔，而特別安排了一場上海地區的藏家貴賓晚宴，席

2019 ART JAKARTA。與總監Mr.Tom TANDIO合作藏家互訪計劃。

2019 ART TAIPEI藏家互訪計劃。雅加達藏家代表Tom（左2）、東南亞資深藏家Dr. Melani SETIAWAN（右4）、鍾經新（中）。

2019 ART JAKARTA臺灣藏家群。

間也熱絡地與上海在地藏家深入交流，並同步進行當年度 ART TAIPEI 的觀展邀請。

在此十分感謝華琳、美儀兩位好友的協助之情！

畫協所主辦的三個藝術博覽會——台北、台中、台南都各自舉辦不同形式的藏家貴賓活動及晚宴。如二〇一九、二〇二〇年的台中藝術博覽會，與國立臺灣美術館進行了兩年的貴賓導覽行程及晚宴的合作，展現我們規劃貴賓活動的多元性。二〇一九年包場國美館旁的秋山堂，以茶席的晚宴形式開展，林美君店長使用台中藝博 logo 於茶點上的用心，獲得現場貴賓極高的評價！

另外，在 ART TAIPEI 開展前會進行一場展前預覽活動。二〇一八年於學學食驗室舉辦「2018 ART TAIPEI 台北國際藝術博覽會×學學十二生肖藝術家彩繪助學特展」的貴賓活動，邀請了許多藝術界的重要收藏家、資深藝文人士及貴賓到場參加，場面熱絡溫馨又豐富，為台北國際藝術博覽會的暖身活動拉開精采的序幕！藉此次的貴賓活動，培育美學涵養，深耕對藝術的了解；面對日新月異的藝術市場需求，畫廊協會除了尋求自我定位外，也應該將引領市場新品味、開創收藏新觀點視為己任。

左｜鍾經新（中）、上海寶龍美術館副館長呂美儀（右）、上海寶龍集團執
行董事許華琳（左）。

右｜2018 ART TAIPEI。日本收藏家俱樂部「One Piece Club」的創始人
石鍋博子女士（左）、東南亞資深藏家Dr. Melani SETIAWAN（右）。

除了展前預覽活動外，二○一八年成立「台灣藏家聯誼會」後，即開辦國際藏家交流餐會；當年十月二十四日邀請了廣州的藏家團，由著名評論家、策展人皮道堅老師及楊清彥老師共同率團來臺；另外，還邀請了德國駐廣州總領事夫人龔迎春女士、日本收藏家俱樂部「One Piece Club」的創始人石鍋博子女士與台灣代表黃鴻端女士，是一場國內藏家與國際藏家的知性交流。而二○一九年的國際藏家交流餐會則邀請了新加坡藏家、我的好朋友施學榮先生，他同時也是 ART TAIPEI 二○二○年的榮譽顧問；另外，還有深圳鄧彬總監所率領的年輕藏家團及廣州楊清彥老師率領的藏家團。

「台灣藏家聯誼會」的創會宗旨即在提高藝術收藏的專業素養，與擴大藝術收藏的脈絡體系。三年來都以特展做為藝術分享的契機，藉由國際大師的作品與臺灣當代藝術家的新視點打開藝術收藏的眼界，更重要的是搭建起交流的平臺，在藝術收藏上持續深化與耕耘。藏家做為藝術產業中的關鍵角色，在購藏過程中與作品產生共鳴，也產生一種精神引力，彷彿在不斷地驅動中望向遠方，也成就了在高地上的眺望。除特展外，台灣藏家聯誼會每月都規劃藏家例會，安排不同領域的學習與分享，豐富收藏

2018 ART TAIPEI台灣藏家聯誼會國際交流餐會。

2019年台灣藏家聯誼會國際交流餐會。

台灣藏家聯誼會例會，主講者國立台灣藝術大學陳志誠
校長(右2)。

家不同的眼界與範疇。

藏家的經營是一個長期工程，我們應該努力創造一個有活力的藝術市場，成為支持藝術家與促進創作的永續基礎。

《美的覺醒》共同製播

二〇〇七年十一月我創立了「大象藝術空間館」。在策展、評論、創作的多重底蘊下，大象藝術以學術立基立足於藝術市場，並以經營抽象藝術為幟，秉持非營利胸懷，以策展、學術、出版的方式梳理藝術史。

除定期舉辦代理藝術家展覽外，並籌劃學術性的座談會、不同形式的藝術沙龍及發行藝術相關出版品。不定期邀請策展人於館內或其他美術館，共同策劃學術性之主題展覽，也積極參與國際藝術博覽會，並進行跨國策略聯盟，推動與國際重要美術館的合作；且持續參與國際性雙年展，以期成為跨越時代與地域的美學先鋒。永續畫廊的經營，也以推廣旗下的藝術家進入藝術史扉頁為職志。

大象藝術與古典音樂台共同製播《美的覺醒》節目，專訪評論家、策展人
皮道堅。

以「學術先行、市場在後」經營「大象藝術空間館」，也於四年的中華民國畫廊協會理事長任內，推行此項理念於所籌辦的 ART TAIPEI 台北國際藝術博覽會。

我是中華民國畫廊協會創會以來，唯二的女性理事長之一；也是畫廊協會首度連任的理事長。在任期間更屢次首開創舉，成立「台灣藏家聯誼會」，並提出「民間先行」及完整「產官學藏藝術生態鏈」的共榮共好而努力。且廣結國際資源，深化畫廊結構，調整藝術產業體質，並出版《臺灣畫廊・產業史年表》三冊。

大象藝術的經營策略可分為五個階段：

第一階段：以學術性策展、開創畫廊風格。

第二階段：參加優質藝博、奠基畫廊定位。

第三階段：與美術館合作、提升畫廊高度。

第四階段：建立策略聯盟、啟動國際連結。

第五階段：跨領域之合作、拓展異業結盟。

大象藝術空間館與台中古典音樂台的合作已達二十年，每年有不同的推廣重點。

二〇一六年特別共同製播《美的覺醒》單元節目，進行到二〇一八年底，共歷經三年的期程。節目內容包括有：中國現當代藝術發展概略、臺灣現代藝術發展概略、臺灣當代藝術發展概略、日本現當代藝術發展概略、韓國現當代藝術發展概略、香港現當代藝術發展概略、東南亞現當代藝術發展概略、臺灣當代寫實、臺灣現代繪畫中的鄉土主義、臺灣現當代藝術中的抽象表現、臺灣現當代雕塑二部曲、自畫像與家族群像在臺灣現當代藝術中的表現形式、臺灣現當代數位藝術、錄像表現、臺灣現當代女性藝術、臺灣現當代藝術中的性別議題、臺灣現當代行為藝術、現代藝術的商業包裝與市場、華人現當代藝術推手、現當代藝術收藏的融會視野等等。

二〇一六、二〇一七連著兩年，大象藝術梳理了亞洲區域的現當代藝術史。二〇一八年因為我成立了「台灣藏家聯誼會」，故我們將討論的主題聚焦在收藏領域。節目內容包含：企業藝術購藏精神與典範、企業藝術購藏趨勢、私人美術館的崛起、藝術基金會的定位、國際藝博會的品牌影響力、藝術國際化、建築美學 DNA、綠生

活．藝建築、臺灣當代藝術收藏視野、藝術瞭望．創意經營、匯於生活的當代藝術展現——工業環境與自然場域的關係、匯於生活的當代藝術展現——人與科技的關係、內探初心的當代藝術展現——力量、秩序、藝術修行等等。

《美的覺醒》節目，原先規劃是在台中古典音樂台每月第二個週三的《舞蹈馬諦斯》節目中播出，爲期兩年的帶狀節目，梳理亞洲現當代藝術。當時是提供中部地區對於藝術學術性的探討有興趣的聽眾朋友所梳理的訪談節目，也達到美學推廣的教育意義。這個節目後來廣泛地受到聽眾朋友的叫好；因此二〇一八年我們把這個節目延伸到臺北，也希望臺北地區的聽眾朋友共同聆聽與學習。

大象藝術自開展以來即風格明確，以學術策展形塑我們的高度；我非常強調畫廊產業要有「強健的體質與鮮明的定位」，並以大象藝術經營的成功經驗，創造ART TAIPEI的「再品牌」效應。並勇敢培育自己當領頭羊的氣魄，開拓大格局的自我，並以藝術爲終生職志，服務更多的藝術群眾，也開拓更多的藝術大環境。

《藝術的推手》公視共同製播

緣起於二〇一八年十月與公廣集團陳郁秀董事長在 ART TAIPEI 的相遇，我邀請她幫忙協助推廣台北國際藝術博覽會的展覽消息，陳董事長欣然答應，也隨即安排了華視新聞台對我進行現場的採訪，增加了 ART TAIPEI 的曝光聲量。為了感謝陳董事長的厚愛，我特別安排在 ART TAIPEI 結束後回訪；這一次帶著畫協同仁到公廣集團拜訪，陳董事長非常看重此次的拜會，召集了部門主管共同參與，會議中提及公視節目的合作，我覺得是一個很好的時機點，就在幾次的往返討論中確定了與公視共同製播節目《藝術的推手》。同時我們也遴選出畫協理監事群的審議小組，並通過審議小組的製播共識。

在 2019 ART TAIPEI 的展前記者會上，透過主持人也是《藝術的推手》節目主持的名作家劉軒，當場宣布中華民國畫廊協會與公視合作的消息。他在開場介紹時的雙重角色，也為 ART TAIPEI 的媒體推廣啟動了不同的面貌。這個共同製播拍攝的節目，旨在推廣國人對藝術產業文化、作品購藏、修復、藝術贊助及藝術教育的關注及與理解，進而愛好藝術。

《藝術的推手》總共企劃了六集電視節目，在公共電視台以連播六週的方式播出，向觀眾介紹藝術博覽會背後默默耕耘的藝術產業；每個數字背後亦代表了畫廊協會、參展畫廊與合作伙伴點滴匯聚的努力成果，竭盡心力把藝術美學融入大眾的生活。陳郁秀董事長在記者會如是說：「透過拍攝《藝術的推手》，期盼經由節目訴說展會背後，畫廊協會與整個畫廊產業的付出和耕耘。」

我在記者會致詞也表達：「ART TAIPEI 扮演臺灣藝術產業領頭羊的角色，肩負著藝術教育和推廣的使命前行；特別感動能透過公視精湛的製播技術，完整敘說臺灣藝術產業的點點滴滴，並傳遞到國際讓世界看到我們。欣喜《藝術的推手》能向全世界

介紹臺灣畫廊產業的貢獻與願景，也共同見證面貌日趨多元的 ART TAIPEI。今年記者會的規格比以往更高，榮幸文化部政務次長蕭宗煌親自到場支持。」蕭次長致詞時也表達了肯定畫廊協會完善臺灣的藝術生態鏈。

《藝術的推手》六集內容在畫協審議小組與公視團隊共同討論下，有了最後的定案：

第一集：藝術與美的投資。

第二集：如何收藏藝術品。

第三集：如何保存維護藝術品。

第四集：藝術收藏與傳承。

第五集：臺灣藝術嘉年華。

第六集：全球藝術市場正蓬勃。

這個節目的預算在公廣集團與畫廊協會各負擔一半的財務規劃下，完成了歷史性

的合作。《典藏》雜誌社的主筆吳牧青會在他的新聞稿中提到：「值得一提的是，《藝術的推手》的製作裡，並沒有如外界預料的，『排除』在這一、兩年（因為不看好ART TAIPEI的市場代表性）轉戰『台北當代藝術博覽會』（TAIPEI DANGDAI）陣營的部分一線畫廊名單。」感謝牧青這段話的描寫，某種程度點開了大家的疑慮，也清晰了我做事的態度。

過往臺灣在電視頻道的藝術性節目，向來是以介紹藝術家或作品為主，鮮少深入畫廊、博覽會、收藏家、藝術經紀人等等角色做為主體；這是第一次整理探討藝術產業面的靈魂與身軀。曾經，臺北市大安區的阿波羅大廈有超過四十家的畫廊，破了亞洲紀錄。畫廊的建置也見證了臺灣美術史，歷經四波世界經濟脈動的起伏與沖刷，能夠存留下來的畫廊，體質上都比較堅韌及抗震。這些努力的畫廊和用功的收藏家，讓臺灣的藝術產業實力亮眼可觀，也造就了專業多元的台北國際藝術博覽會。透過這群神祕「藝術的推手」訴說曾經走過的路及美好的故事，讓我們與美學的距離愈來愈近。

每一件藝術品從創作、展出至收藏，都有動人的故事。不單單是創作者的心路歷

程，更是時空背景下的映照。臺灣自一九六〇年代引進西方畫廊制度後，畫廊與藝術家如雨後春筍般逐漸崛起，在經濟起飛的八〇年代蓬勃興盛。一九九二年畫廊協會成立以來，致力於藝術生活化的演進過程，多人的努力堆疊了目前的成果，我們希望透過公視優質的製播團隊，剪輯藝術產業的系列影像，記錄臺灣藝術市場的更迭起伏，並有系統地介紹臺灣畫廊產業的發展源流及願景，且囊括了相關的藝術家、修復、燈光及收藏家等群體的介紹。

自二〇一九年十月十二日起，連續六週播出公視節目《藝術的推手》，播出後獲得藝術界高度的肯定，並引起希望能再製播第二階段節目的迴響。當我在YouTube平臺創設《畫協會客室》節目時，我也特別邀請陳郁秀董事長在二〇二〇年八月六日參與第十四集的單元，講題就是「藝術的推手」與公視的未來」。訪談內容以二〇一九年畫廊協會與公視合作的《藝術的推手》，透過藝術家的歷程介紹，建立起國內外的藝術網絡。藝術家的養成並非只倚靠一人，而是整個藝術生態系的建立與奠基，藉此梳理臺灣藝術產業的勤奮過程及努力的身影，陳董事長最後還分享了公視的未來展望。

《藝術的推手》記錄了這一代藝術人的身影，也分享了個中的的經驗值，更揭露了畫廊協會多年在領域中的辛勤耕耘。

2019畫廊協會與公視合作《藝術的推手》。左起為鍾經新、節目主持人劉軒、公廣集團董事長陳郁秀、首都藝術中心總監廖小玟。

首創「向大師致敬專區」與國際級公共藝術

公共藝術一向是藝術博覽會引人入勝的重點，而且是吸引觀眾目光的直接亮點。

二〇一七年邀請國際策展人易安妮（Annie IVANOVA）規劃「藝景無界」（Public），重新定義藝術作品與公共空間的關係，我和她共同選擇了四組來自德國、澳洲的藝術作品，及Dr. Sarah JANE PELL的創作。以影片紀錄、影像裝置結合了科技的互動藝術，推翻傳統公共藝術以雕塑為主的展出形式。

此外，二〇一七年還有一件重要的公共藝術是采泥藝術提供，通過ART TAIPEI大會徵件的作品──臺灣知名雕塑家李光裕的最新創作《鬥牛》系列。這件作品為李光裕於二〇一七年威尼斯雙年展，代表聖馬利諾國家館參展「有無之際」大型個展的最

重要展覽作品；體現藝術家如何在寫實技法的基礎下，發展個人鏤空造型與片狀結構的構成美學，創造出極具情感張力的多重虛擬空間，傳遞深厚的東方美學境界與哲學理念。

二〇一八年同樣邀請 Annie IVANOVA，以「GLOBAL PUBLICS」做為此次策展主題及理念；強調公共藝術的大眾參與性以及全球化，期望帶給 ART TAIPEI 觀眾地球村的國際視野。我特別請她策劃精采的科技特展，邀請到英國藝術家 Luke JERRAM 創作的大型裝置《月之博物館》、澳洲藝術家 Kit WEBSTER 以及臺灣知名藝術家陶亞倫所帶來的全新 VR 作品。其中，《月之博物館》刷新了以往大眾對於公共藝術的所有想像。

2019 ART TAIPEI 呈現的國際級公共藝術，從多元文化觀點，探討人類自身存在與外在無形力量的關係。其中香港藝術家黃宏達的《巨掌峰》，是一座高三・五米由環帶狀 LED 製成，形如巨大手掌的科技藝術裝置，以聲光的幻化與觀眾進行互動。

Beverly BARKAT 來自以色列，《After the Tribes》是藝術家於二〇一八年完成的創作，

水墨現場創辦人主席許劍龍（左）、鍾經新（中）、藝術家黃宏達（右）。

2019 ART TAIPEI公共藝術作品《After the Tribes》。以色列藝術家 Beverly BARKAT（左）、鍾經新（右）。

2019 ART TAIPEI藝術沙龍，以色列藝術家Beverly BARKAT（前排右4）——微觀創作世界演講。

曾在羅馬 Boncompagni Ludovisi 美術館展出；靈感源於以色列十二支派與《聖經》〈申命記〉十五章十六節，透過金屬和ＰＶＣ構築一道鏤空牆面，分割出動線，讓觀者在前後行走時，關觀照空間與個人內在心境。

NUARTA 被譽為「印尼最重要的現代雕塑家之一」。他的作品《Train of Wishes（Poco Loco）如意火車》也是 ART TAIPEI 重要的國際級公共藝術，這件作品響應了政府推動的「新南向政策」，呈現藝術推廣的多元發展。國際當代藝術家徐冰《背後的故事：春雲叠嶂圖》是一件綜合媒材裝置，藝術家利用中國古代名作與光影成像，將深奧的藝術史議題，導入日常經驗，讓觀眾發現易被忽略的平凡細節。另外，還有一個深圳的年輕藝術團體──墨子（MOTSE），帶來《Tom》、《四時不惑》、《ENDLESS》三件大型新媒體藝術，揭露人類主體在社群網絡之下受到權力的控制。

二○二○年的國際級公共藝術是名和晃平於羅浮宮展出之名作《Throne》，也是本年度的網紅打卡點。這件公共藝術是我透過日本友人洽談三個月才談成的國際邀請案，因為藏家恰巧是住在台中的日本人，也是通過藝術家名和晃平本人認可，並同步

2020 ART TAIPEI公共藝術日本藝術家名和晃平的作品《Throne》。

2020 ART TAIPEI公共藝術日本藝術家名和晃平的作品《Throne》。
鍾經新（左）、行政院蘇貞昌院長（中）、文化部李永得部長（右）。

通過藝術家首肯置放位置之後，才能夠在 ART TAIPEI 展出；而且名和晃平對於展出的形式、氛圍及各項細節，都是經過多次討論才定案的，他對於品質的呈現是嚴格把關的，能夠在疫情下情商借到這件作品，對 ART TAIPEI 是大大加分的亮點。這件網紅作品最終的借展費是由大象藝術空間館贊助。

此次 ART TAIPEI 展出名和晃平的作品《Throne》，曾經在「Japonismes 2018」展出，地點在巴黎羅浮宮金字塔內。金色的王座由現代科技 3D 列印製成，以日本傳統技藝貼上金箔，象徵科技與傳統的完美結合，金光閃耀的王座彷彿是古代帝王或神佛的座位；與現代社會所觀賞的角度形成有趣的反差與對比，飄浮於金字塔中心，引發人類思考自文明開始所遺留下來的權力體制，及思考未來的可能性。

二〇一九年我首創「向大師致敬」的國際藝術大師專區，置放在展場入口處的重要位置，同時也象徵年度精神。這一年展出印裔英籍藝術大家——安尼施・卡普爾（Anish KAPOOR）的《鏡面雕塑》系列（Mirror Sculpture）。之所以會選擇 Anish KAPOOR 的作品，除了藝術家在臺灣的知名度外，還必須伴隨著當年度藝術家在全球

有重要的個展推出。如當年十月，Anish KAPOOR 在北京有兩個美術館的展覽——北京中央美術學院美術館、太廟藝術館。其中，在中央美術學院的展覽展現出更多的戲劇性與表演性，有數類舉足輕重的超大型作品，足以震懾觀眾的眼睛。近年來他在亞洲十分活躍，而且 KAPOOR 的作品又和當年 ART TAIPEI 大會主題——「光之再現」十分扣合，從鏡面帶出的折射、反射映照出各種不同的光感，呼應著光的氛圍。這兩件作品的藏家是不容易打聽得到的，感謝藏家對我的信任，願意賣我面子借展，在此特別感謝這兩位藏家的大大信任與支持！圓滿了我首創「向大師致敬」專區的呈現。

二〇二〇年「向大師致敬」專區選擇展出安東尼・葛姆雷（Antony GORMLEY）作品《SmallGut 3》，他的作品在臺灣很受歡迎；多年前我到日本旅遊時入住直島 Benesse house Park，遇見他的作品就念念不忘，因此，只要有機會就想要展出他的作品。一九五〇年出生於倫敦的英國當代著名雕塑家 Antony GORMLEY，七〇年代初曾在印度和斯里蘭卡的修禪，此經歷對他產生深刻的影響；因此他的作品體現了雕塑的冥想與寧靜。二〇一九年秋天，倫敦皇家藝術學院（Royal College of Art）為

Antony GORMLEY 舉辦了最重要的大型回顧展，耗時三年籌備，梳理藝術家四十五年的創作軌跡，橫跨學院主要畫廊十三間的展廳以及戶外庭院區域，展現藝術家多維度的藝術實踐。這麼有氣質的作品能夠在 ART TAIPEI 展出，我為此感到欣慰，在此也特別感謝臺中藏家願意提供 Antony GORMLEY 的作品在 ART TAIPEI 展出。

「向大師致敬」的推出，是希望 ART TAIPEI 的觀展群對於國際藝術大師的脈動也能掌握一二，並能達到與國際同步、更與世界接軌的境地。

觀展也是一趟學習之旅！

2020 ART TAIPEI 向大師致敬，公共藝術 Antony GORMLEY 作品《Small Gut 3》。

亮眼的特展規劃

二〇一七年 ART TAIPEI 以「私人美術館的崛起」為主題，及深度的藏家服務、藝術教育推廣等面向，讓台北國際藝術博覽會不僅於產業市場面，也著力於藝術活動的教育功能，以建構 ART TAIPEI 的「再品牌」形象。這一年，ART TAIPEI 策劃了四場特展，在藝博會推動臺灣前輩藝術家特展是一個機緣，除了以「私人美術館的崛起」為大會主題，探討現階段的時代現象，也回望臺灣前輩藝術家的輝煌歷程。特別邀請國立臺灣師範大學美術系白適銘教授策劃「世紀先鋒──台灣現代繪畫群像展」。本展覽梳理十八位活躍於二十世紀中葉的臺灣藝術家，由爬梳戰後留日畫家的作品，反映百年來從摸索「地方色彩」，到樹立自身「文化主體性」的變遷過程。

二〇一八年則以「無形的美術館」為 ART TAIPEI 的主題，來擴延「私人美術館的崛起」議題，並規劃了數個多元豐富的特展專區。包括科技特展、藏家錄像收藏特展、戰後藝術特展、美術館特區，以及屆滿十年的 MIT 新人推薦區，並有多件大型裝置與公共藝術錯落於展場中，形塑二〇一八年 ART TAIPEI 獨特的學術視野及品牌形象的高度。

《典藏》雜誌二〇一八年的報導：「近兩年推出的『學術先行，市場在後』策略逐漸發酵，透過學術爬梳、議題探討，將畫廊展位與特展專區連成一氣，推進藝術產業史；其次在展會呈現出美術館規格的空間設計與動線規劃皆贏得熱烈好評。」

美術館特區呼應年度主題「無形的美術館」，以往美術館比較少跟商業博覽會結合，但在我們努力溝通與誠摯的推動下，成功邀請了四間美術館：台北當代藝術館、毓繡美術館、鳳甲美術館、有章藝術博物館。其各具風貌的美術館在會場中展出，四個館所針對自身的特色典藏及展覽脈絡進行主題式的展覽策劃，突顯臺灣美術館的多元特色與樣貌。

四間美術館的展出各有不同風格及形式。台北當代藝術館邀請了三位行爲藝術家作品展出，也試圖在展覽中探討行爲藝術收藏的方法，並且彰顯行爲藝術家們的創作生命。毓繡美術館帶來館方典藏的澳洲雕塑藝術家山姆‧詹克斯（Sam JINKS）作品，展覽期間更邀請到編舞家葉名樺將自身轉化爲展品之一，串連Sam JINKS的展出作品；經由策展的內在詮釋，轉化連結爲身體的外在演出。鳳甲美術館展示了館方所典藏之錄像作品《易安詞意》；此作品爲四頻道錄像裝置，影像透過勞動過程的顯影，以減法的概念，將機器編織的刺繡複製品進行手工拆解和建構。有章藝術博物館則試圖在展覽中探討「學院型美術館創造當代藝術的趨勢」，當新生代藝術家不再承襲舊有，而試圖開創新趨，此學院型美術館的展覽場域是否有可能產生藝術的未來性？四間美術館除了形塑出更豐富的展會樣態，更建立了藝博會專業的學術面向。

「戰後美術」的命題在全球藝博會、乃至於拍賣市場都逐漸聚焦爲主題。二〇一八年的台北國際藝術博覽會延續前一年「世紀先鋒——台灣現代繪畫群像展」的討論，同樣邀請國立臺灣師範大學美術系白適銘教授策劃「共振‧迴圈——台灣戰後美術」特

展；呈現李仲生、莊世和、歐陽文苑、李元佳、朱爲白、劉國松、莊喆、霍剛、蕭勤、楚戈、蕭明賢、秦松、韓湘寧、陳幸婉、李重重、楊英風、朱銘、李再鈐、廖修平、李錫奇、劉生容、陳庭詩、席德進、林壽宇、趙春翔共二十五位藝術前輩的珍稀作品。

承繼前兩年的戰後臺灣藝術史主題，二〇一九年 ART TAIPEI 仍然邀請白適銘教授策劃「越界與混生——後解嚴與台灣當代藝術」特展，以二十九位當代藝壇活躍的藝術家爲文本；梳理一九八〇年至二〇〇〇年臺灣當代藝術的發展脈絡，探索解嚴前後島嶼上的藝術狀態。白教授特別細分了八大項目：（一）政治神話、（二）家國身分、（三）空間越界、（四）性別解構、（五）土地記憶、（六）影像寓言、（七）身體劇場、（八）機械奇觀之多元議題。

此外，畫廊協會與日本現代美術商協同組合（Contemporary Art Dealers Association, CADA）首度合作，在藝廊集錦區聯手十二家日本畫廊，同樣以「戰後」爲主題，於二〇一九年 ART TAIPEI 設專屬展區，梳理日本戰後藝術家的精采作品。

CADA 自二〇一四年起，於日本扮演現代與當代藝術領導者的角色。此次集結協

2018 ART TAIPEI「共振・迴圈 ── 台灣戰後美術」特展。

2019 ART TAIPEI 特展，合影於學學文化創意基金會展位。左至右為：
學學文創志業董事長徐莉玲、鍾經新、政務次長范巽綠、教育部師資培
育及藝術教育司鄭淵全司長。

會會員首次的海外展出，呼應了ART TAIPEI「越界與混生——後解嚴與台灣當代藝術」特展，藉此觀看臺日兩地藝術家不同的生命展現。CADA展區帶來了關根深夫、草間彌生、手塚治虫、MORIYUKI Kuwabara與李禹煥等知名藝術家的作品。

探討華人藝術光譜一直是我的想望，因此二〇一九年特別將ART TAIPEI大會主題定爲「光之再現」，同時也串連臺灣知名藝術基金會進行策略合作。我們邀請了五大藝術基金會，於藝博會中展現各自耕耘的成果，包含：學學文化創意基金會、帝門藝術教育基金會、白鷺鷥文教基金會、台北國際藝術村、麗寶文化藝術基金會。

「彼邦・吾鄉——新馬港戰後留臺藝術家特展」是呼應政府的新南向政策，也是我二〇一六年競選畫協理事長一職的政見之一。二〇一九年七月五日終於排除萬難，開始啟動「新馬港戰後留臺藝術家的訪視計劃」，踏上新加坡、馬來西亞、香港的藝術家訪視之路。這個計劃是由我和白適銘教授共同規劃，借重其專業的學術素養與臺師大的歷史連結，串起臺灣與新、馬、港三個地區藝術史的回顧。在路程當中也帶領協會同仁與東南亞田調團隊，拜會了馬來西亞國家美術館館長Dato' Mohamed Najib bin Ahmad

Dawa。源於二〇一七年邀約 Najib 館長參與台北國際藝術博覽會「看見『新亞洲』」——邁向區域整合的當代美術」國際論壇中締結緣分；此次利用到訪馬來西亞田調的機會再次拜會，並開展未來新的合作可能。此次拜會行程受到 Najib 館長極高的熱情禮遇，除了高規格的接待、聆聽策展人的現場導覽外，更感謝館方還直播了我們的拜會行程！

在二〇一九年的 ART TAIPEI 我們立即策劃了藝術講座「台灣經驗與戰後美術的輻射」，邀請新馬港各區域一位藝術家代表，參與 ART TAIPEI 的藝術講座。且在2020 ART TAIPEI 規劃了「彼邦‧吾鄉——新馬港戰後留臺藝術家特展」。戰後初期的一九五〇年代至一九八〇年代，有許多來自馬來西亞、新加坡、香港、越南等地來臺進修美術的華裔學生（僑生），早期以師大美術系及國立藝專等校為大宗。當時的臺灣，做為東南亞的重要文化樞紐，在文化的傳播、美學的培養深深影響當時的留學生。展出的藝術家有來自馬來西亞的陸景隆、陸景華、鍾金鈎、陳昌孔、謝文川以及黃曼滋，來自新加坡的許延義、陳貽僅，來自香港的張義、鄭明、劉欽棟、呂振光，以及來自越南的龍思良。

馬來西亞國家美術館副館長 YBhg. Encik Amerrudin Ahmad（阿曼德）
（右2）、臺灣師範大學美術系白適銘教授（右3）、馬來西亞國家美術館館長
Dato Dr. Mohamed Najib bin Ahmad Dava（納吉）（右4）、鍾經新（右5）。

2019 ART TAIPEI藝術講座──「台灣經驗與戰後美術的輻射」。左至右
為，主持人臺灣師範大學美術系白適銘教授、趙國宗藝術家、鍾經新、
鍾金鈞藝術家、呂振光藝術家。

2021移師台東美術館開幕式，「彼邦‧吾鄉──新馬港戰後留臺藝術家特展」。

訪視成果在 2019 ART TAIPEI 台北國際藝術博覽會的藝術講座中呈現。

當時邀請了新、馬、港三區各一位藝術家或學者代表，共同爬梳臺灣與三個地區藝術交流的黏著度，這個講座獲得文化部與諸多專業人士的肯定，奠基了二〇二〇年舉辦東南亞特展的厚度。感謝這一路上貢獻心力的友好人士，一起成就找回歷史溫度的新馬港越特展。

戰後臺灣成為新馬港越華人新的文化原鄉、精神祖國，轉化彼邦、吾鄉的主客關係，展現留臺藝術家歸國後如何

將汲取自臺灣的藝術能量在原鄉灌溉，培養出藝文的青苗。這個展覽也是ART TAIPEI首次將展覽移師臺東美術館，於二〇二一年一月三十一日開展，這是畫廊協會與美術館成功策略聯盟的案例，提升了畫廊協會的學術高度。

二〇一九年還有一個重要的特展──科技水墨藝術家鄭月妹帶來《[回]大甲溪之源》，作品由藝術家與工研院光電系統研究所合作，藉由各種色光的設計，傳遞著大甲溪源頭之自然療癒能量。傳統水墨構圖與前衛聲光技術，使優雅靜謐的山泉木石躍出二度空間。約莫兩尺高的長尺幅屏幕一字排開，觀者無論佇立前方或逡巡其中，都能被這般沉浸式的互動體驗深深吸引。

二〇二〇年ART TAIPEI規劃以非營利組織為特展的面向，展現臺灣藝術生態的多元結構。邀請了台北101、順益美術館、鴻梅新人獎、麗寶文化藝術基金會、中華攝影藝術交流學會、財團法人看見‧齊柏林基金會、桃園展演中心的TAxT桃園科技藝術節、打開當代藝術工作站、台灣藝文空間連線、臺灣第一代國寶漫畫藝術家劉興欽創作六十五週年特展、藝術進駐等等非營利藝術空間。藉著集合不同調性的藝術

2020 ART TAIPEI台北國際藝術博覽會。副總統賴清德（左）、鍾經新（中）、國寶漫畫家劉興欽（右）。

樣貌，呈現出臺灣土地上多樣炫彩的藝術創作。

二〇一八年開始，我在ART TAIPEI推動攝影展覽，二〇一九年更在台灣藏家聯誼會特展區推出「佇立・遠望——台灣藏家收藏展」，分享了藏家的攝影收藏，希望帶動攝影收藏的新方向。二〇二〇年更規劃了三個攝影專區，包含了與台北101的合作——表裡之城Visualizing the City及中華攝影藝術交流學會、財團法人看見・齊柏林基金會。

自二〇一八年起，逐年分別以美術館、基金會以及非營利組織等為特

展聚焦的範疇。這些傳統意義上與藝博會涇渭分明的機構，在二〇一七年我推出「學術先行、市場在後」理念的導引下，與畫廊協會慢慢靠近；畫協站在學術與商業並行的道路上，搭建起與藝術機構的連接性，形成互惠互利的良性循環。這些特展區域除了提升整體藝博會的質感外，也希望打開觀看眼界及啟動觀念，特展的規劃重點在補足 ART TAIPEI 的多元面向，並海納各式的藝術觀點，呈現大格局的 ART TAIPEI 視野。尤其二〇二〇年全球遭逢疫情肆虐，推動藝術窒礙難行，各國紛紛關閉國門，進入到鎖國時代，在國外展商無法來臺參展，國際面向無法充足的情況下，特展的規劃就扮演著多元的關鍵角色，絕對不是為了補足 ART TAIPEI 的空間不得已的政策。這些特展都是事先精心規劃及慎重考量的，是我在閱讀了全體畫廊集錦區作品後的全面思維，而做出的呼應政策。二〇二〇年的特展規劃是一個大格局的高度展現，獲得了藝術界高度的肯定與讚賞！

藝術放映室

被譽為藝術的守護者——Peggy GUGGENHEIM，是我在規劃大象藝術空間館推動方向時的遠方精神指標，她的勇氣與洞察力是我學習的榜樣。有幸於二〇一七年我接掌中華民國畫廊協會理事長時，透過協會同仁的努力，在當年的 ART TAIPEI 安排了一場電影賞析——《佩姬·古根漢：藝術成癮》（*Peggy Guggenheim: Art Addict*），更榮幸邀請到謝佩霓館長來導賞，藉由她學術專業的深入賞析，跟觀眾共同探討由私人收藏走向公共展示的歷程。

2018 ART TAIPEI 的大會主題是「無形的美術館」，因此邀請了四家公私立美術館，同步在 ART TAIPEI 展出，這也是在畫廊協會的努力下，促成首次多間美術館跟商業藝術博覽會跨領域的合作。當然此四間美術館在這個場域當中，規劃的都是學術

性的展覽。其中台北當代藝術館在潘小雪館長的推動下，規劃了國內較少受到關注的行為藝術家的介紹，並邀請了黃明川電影視訊有限公司記錄的三位藝術家……《解放前衛》李銘盛《肉身搏天》楊金池、《一個女藝術家之死》許淑真，及瓦旦·塢瑪（Watan UMA）、段英梅等的行為紀錄影像。潘小雪館長在 ART TAIPEI 的藝術沙龍中，也試圖在展覽中與商業機制的參與單位一起探討行為藝術收藏的方法，並且彰顯行為藝術家們的思想創作，讓現場觀眾多一分對行為藝術家的理解。

紀錄片導演黃明川在二○一九年九月發表了新作品《給自己的情書》，本來是邀請在 2019 ART TAIPEI 我首次開闢的「藝術放映室」播放，但因為此片是由臺北市文化局出品，無法在商業藝術博覽會場域播映，只好臨時改播二○一七年拍攝的作品《肉身搏天》（Face the Earth）。此記錄行為藝術家楊金池的社會倡議職志。楊氏長期往返於紐約和臺北之間，三十年來透過特異的藝術表演，突顯人類在資源浪費、全球暖化、能源危機、科技威脅與權力控制等等議題上的思想表達。這部紀錄片是影像工作者與表演藝術家共譜的藝術精華。

紀錄片《給自己的情書》是爲臺北西區舊城立傳，導演黃明川揚棄紀錄片基本文法格式，以現今大稻埕以南、中山北路以西的臺北舊城區爲創作主題，探索臺北歷史縱深。該片以融合劇情元素的紀錄手法，引領觀眾見證臺北西城風華與百年變遷。這也是極少數以紀錄片手法，訴說古蹟與城市地景的演變，經由六位年輕男女串接一九三〇與二〇一〇年兩個年代的不同身分，對照此兩世代在職業、生活方式、觀念以及政治環境上的明顯差異，搭配大量日治時期的舊影片、黑白老照片，以及黃明川過去拍攝的臺北城市重要拆遷事件的影像，呈現臺北西城百年的跌宕及歷史的原型。

2020 ART TAIPEI 的「藝術放映室」，真正等來了 ART TAIPEI 二〇二〇年的榮譽顧問黃明川導演的年度新作《波濤最深處》。探討紀錄片做爲美學的一種形式，黃導演訪問了亞洲橫跨臺灣、印度、斯里蘭卡、菲律賓四國的女詩人，以她們的共通情境、個人見解及詩篇來反應國家與政府政策，並逐次撥開歷史中的女性悲鳴、傳統壓迫和戰爭，及對於女性的敵意；同時突顯變動社會中的女性詩人爲爭脫各種束縛，所形成的亞洲新文學運動與豐富的思想世界。

2020 ART TAIPEI藝術放映室。黃明川導演（左）最新
作品──《波濤最深處》（*Deepest Uprising*）首度公開
放映。

連續三年我在ART TAIPEI推動藝術紀錄片及攝影專區的特展，很多藝術界的學者專家盛讚二〇二〇年的ART TAIPEI最成功的就是特展區的規劃。在我卸任後的二〇二一年開春，大象藝術秉持創立精神，策劃舉辦藝術沙龍及講座，推廣影響臺灣藝術不同層面之創作；特於國立臺灣美術館演講廳，舉辦兩場由黃明川導演所執導的紀錄片放映與座談會，分別為二月十八日播映的《波濤最深處》及二月十九日播放的《給自己的情書》兩部紀錄片。導演站在女性的角度，以細膩又豐富的獨特觀點切入詮釋，透過不同國家及相異時代的女性，處於歷史洪流中的角色與自身思維的調整，理解女性在當代文化變程中與時俱進的深度內涵。

《給自己的情書》深埋女性元素，運用紀錄、戲劇、真實歷史與虛構故事等交錯手法，帶領觀眾以女性視角做為全片重要的歷史觀看角度，呈現臺北女性身上的歷史進程。映後座談會邀請了國立成功大學藝術研究所王雅倫副教授，和自由撰稿影評人蘇蔚婧以「城市埋伏——看不見的女性之城」為主題，與現場觀眾分享影片的拍攝策略及隱藏的寓意；如運用複合媒材：文獻、舊影片、老照片、繪畫、版畫、詩、民謠、語

言和演員，反映時間主題的發展與時代的樣貌，以介於紀錄片、劇情片、實驗電影及藝術電影的另類存在之拍攝策略，打破電影的分界與陳規。黃明川最後也分享片名的意涵做為總結：「你和你的過去相遇時，過去的你會害羞地離開，你不斷給過去的你寫情書，你所想念過去的你不會一直停留，因為你會隨著時間一直前進。」

近日由楊金池的臉書訊息得知——《給自己的情書》入圍芝加哥獨立製片影展，這一部描寫臺北多次被殖民後的城市變貌，獲得青睞頗令人驚訝。但因為臺灣對疫情的傑出控制，與半導體科技工業的優秀表現，使得大多數美國人對臺灣多了許多關注，在老城芝加哥獲選也就不意外了。

黃明川導演在二月十八日的座談中，分享拍攝《波濤最深處》的緣由，起於一九九九年至二〇〇〇年間曾記錄的一百位詩人中，女性比例甚少，而亞洲女性除了受到男性主導社會的第一層壓迫外，這部影片中的四個國家，又曾經歷被殖民歷史的雙層壓迫，身處亞洲一環的臺灣，一般人卻鮮少關切亞洲事務。此外，黃導演也說明了關於片名的提問：「『波濤』讓人聯想起日本浮世繪最美最上層的巨浪，然而每一個

巨浪都有一個最低的水平面被埋在最深處，如同準備起義革命的那一剎那，片名如同我想表達的拍攝議題呈現，也呼應這些女詩人透過詩意背後所傳達那些壓抑且說不出口的意念。」映後座談會邀請了國立彰化師範大學美術系吳介祥副教授、國立成功大學創意產業設計研究所陳明惠副教授、影／劇評人黃香等三位與談人，以「不再輕如羽毛——女人內心真平衡」為主題，分享導演拍攝契機、心路歷程以及帶給觀者議題延伸的啟發與探討，現場觀眾提問熱烈，達到互動交流的通暢展開。

黃明川導演深耕臺灣紀錄片領域已長達三十年，作品曾獲得夏威夷國際影展、新加坡影展、金馬獎影展等國內外獎項肯定。多年來致力於獨立製片及藝術紀錄片的宣導。二〇一八年 ART TAIPEI 開始關注非商業的藝術紀錄片，代表台北國際藝術博覽會的眼界開闊，也象徵我們的心胸恢宏，可以海納百川，更同時呼應了我所倡導的「學術先行、市場在後」的中心理念，啟動我們對藝術的良善之心，以永遠為藝術人為榮，享受在藝術藍海裡的悠遊。

跨領域的策略聯盟

藝術博覽會能夠被評價為成功的博覽會，靠的絕對不是單打獨鬥的勇猛，一定是集合了眾人之力團結完成的。ART TAIPEI行之多年的策略聯盟一直在滾動成長，二〇一七年的年度主題為「私人美術館的崛起」，當年度串連起國內私人美術館的同臺展出；並與中華民國博物館學會首次合作，舉辦私人美術館相關論壇。二〇一八年以「無形的美術館」為大會主題，串連四座美術館進行主題式的展覽策劃。二〇一九年則呼應「光之再現」的年度主題串連臺灣知名的五大藝術基金會進行策略合作。二〇二〇年的大會主題「登峰・造極」，這一年我們聚焦在非營利藝術空間，透過策展來展現臺灣藝術生態多元結構的切面。

接任畫廊協會理事長四年間，對於臺灣這塊土地上推動藝術的機構單位，我們進

行了地毯式搜索後而完成篩選，希望藉著展出讓藝術愛好者能夠初探臺灣推動藝術的熱心機構單位。這二策略合作再再顯示出 ART TAIPEI 台北國際藝術博覽會是臺灣全民的國際藝術博覽會，透過與各種不同的藝術單位合作，也宣示著整合「產、官、學、藏」藝術生態鏈的目標與實績。

除了以上 ART TAIPEI 展場中的合作外，二〇一八年由中華民國畫廊協會所舉辦的第六屆台南藝術博覽會，首開先河與「台灣國際遊艇展」合作。於高雄展覽館南館 C2411 設立當代藝術特展區，以「偉大的航行——當代藝術新境」為展覽主題，在簡潔流線的遊艇展區注入當代藝術的氛圍，為著重硬體設計的展場，調入軟性的優雅氣質。這個策略聯盟不僅活絡了臺南和高雄雙城間的交流，同時也讓參觀遊艇相關產業的菁英與愛好者，能夠親近領略當代藝術，並感受藝術所帶來的美好氛圍。

台灣國際遊艇展為國內遊艇及相關設備與海洋產業唯一專業的展會，為了呈現臺灣身為「遊艇王國」的形象，努力將遊艇展打造成為國際買家在亞洲地區進行採購的最佳交易平臺。另外，高雄為台灣國際遊艇展的舉辦城市，正因為是座落於全臺最大的

左｜2018 台灣國際遊艇展展前記者會。遊艇公會龔俊豪理事長（右）。

右｜2018 台南藝博與台灣國際遊艇展策略聯盟。

遊艇產業聚落中，來自全球的專業買家可於參觀展會之餘，可直接前往在地船廠下單訂製客製化遊艇，親自體驗臺灣遊艇的高級工藝之美。因為畫廊協會與台灣國際遊艇展進行了策略聯盟，因此記者會於三月九日在高雄二十二號碼頭舉辦時，我以理事長身分受邀出席活動，並上臺為遊艇展揭幕合影。

畫廊協會向來致力於推動臺灣藝術產業的國際化連結，與落實會員的在地化服務。因此我積極主動爭取三月中旬同時段展出的台南藝術博覽會與台灣國際遊艇展的合作交流，雙方藉由首次的跨領域合作，分享彼此的專業經驗和濃密的關係網，期許開拓未來更多跨產業合作的可能性。

此外，因應二〇二〇年新冠肺炎疫情，原訂三月的「2020 ART TAINAN 台南藝術博覽會」改至五月十五日至五月二十八日，而且形式改為「2020 VAR TAINAN」VR線上藝術博覽會。這個技術是和虛擬實境軟體開發商愛實境 IStaging 共同策劃合作，為全球首創虛擬實境飯店型藝術博覽會。而同年七月十七日至七月十九日在臺中日月千禧酒店，也舉辦了亞洲第一場實體與線上實境體驗雙軌並行的飯店型藝術博覽

會「2020 V ART TAICHUNG台中藝術博覽會——『空間向度‧雕塑賞遊』」。自二○一七年上任理事長之後，積極將台中藝術博覽會轉型打造爲雕塑型的博覽會；且在二○二○年擴大推動四大獎項的策略聯盟——國立國父紀念館「中山青年藝術獎」、國立新竹生活美學館「璞玉發光」、臺中市立大墩文化中心「藝術新聲」、國立臺灣藝術大學「臺藝新人獎」。尤其「2020藝術新聲——藝術科系優秀畢業生推薦展」已經第七屆了，這個當初由李足新老師及陳一凡老師所催生的跨校際藝術聯展，提供藝術新秀們一個展出的平臺，而自二○一七年起我領導的台中藝博爲支持「藝術新聲」，特別免費提供兩個展間的展出機會，爲新銳藝術家搭建一個藝術平臺，媒合藝術家進入市場機制。另外，中山青年藝術獎也特別感謝梁永斐館長親自到畫協洽談的策略聯盟，希望透過產官學藏的大合作，使台中藝博年年都成爲大臺中地區的藝術亮點。猶記第一屆藝術新聲的專刊，還是大象藝術贊助的。文化部李永得部長特別在參訪台中藝術博覽會時表示：「此次台中藝博四大策略聯盟的規劃，與畫協合作模式的建立很不容易。」並以此肯定畫廊協會的努力與成果。

　　　　　　　　　　　　　　跨領域的策略聯盟

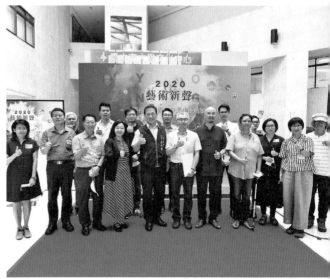

左 ｜ 2020藝術新聲開幕致詞。

右 ｜ 2020藝術新聲開幕式。鍾經新（前排左4）、台中市文化局長張大春（前排左5）、總策展人陳一凡教授（前排左6）。

2020 ART TAIPEI台北國際藝術博覽會同步也推出線上展廳，而且是與世界最大藝術電商 Artsy 合作，雖然全球的局勢因疫情而大幅限縮行動，但畫協會並未停滯觀望，反而積極探索藝博會線上化與線上資料庫的優化。同時也運用 YouTube 官方頻道，由我開創製作了一系列《畫協會客室》新單元節目。畫廊協會是臺灣藝術產業中最為活躍的一股力量，推動線上展覽的目的就是為了拓展不同的客群，尤其是國際的藝術愛好者，透過網路的力量將臺灣的人文藝術傳播出去，也讓無法觀展的國內外人士透過線上的方式輕鬆逛展。此外，還有一個重要的意義，就是我們透過線上的展出，讓多年來一直支持畫廊協會、支持 ART TAIPEI 的國際展商，即使因為疫情的影響無法前來臺灣，也能在線上參加 ART TAIPEI。畫協同時也探訪了名人線上遊藝博的使用者體驗，例如台灣藏家聯誼會副會長劉銘浩的感想是：「線上藝博利用簡易的操作方式，不受時空限制；環視展出作品的同時也可聆聽語音導覽。」而年輕藝術家郭彥甫則回饋：「可以靜靜與作品凝視對話。」這些都是線上藝博的優勢。

談到策略聯盟還有一個重要的合作必須提到，那就是畫協與 ART AMOY 藝術廈

2017 藝術廈門ART AMOY 開幕式。

2019 藝術廈門當代博覽會開幕式。

門博覽會進行了二〇一八、二〇一九年連續兩年的策略聯盟，提供給參與的畫協會員展商一些配套上的禮遇。不過，於二〇一七年五月十八日，我即代表畫廊協會參與藝術廈門的開幕式活動並上台致詞，且特別受邀擔任藝術廈門的評審委員。當時我在致詞中表達：「利用專業的觀點鏈結兩地文化藝術的多元交流，促進兩岸的多點連結。」也藉此機會同步介紹了ART TAIPEI，順便進行觀展的邀請，更為之後鋪墊了兩年的策略聯盟契機。

我一直是國際知名時尚服裝品牌夏姿的愛用者，持續了十年之久。因此二〇一七年透過畫協同仁的努力跟夏姿進行了ART TAIPEI的策略聯盟，也同步開拓了ART TAIPEI的不同面向；當時特別企劃由夏姿及國立臺灣藝術大學舞蹈系主任曾照薰率領八位在學學生，結合畢業於多媒體動畫藝術學系碩士班的傑出校友詹家華之金獎互動裝置《身體構圖II》，三方在三週內不斷地討論、激盪，共譜跨界作品「1＋衣——夏姿藝術特展」。通過專業舞者的肢體演繹，於ART TAIPEI展覽期間不定時與數位科技藝術的影像做互動演出，引領觀者進入新奇的視覺饗宴，同步也吸引時尚界的關注。

循著與國際時尚品牌的成功合作經驗，二〇一八年規劃與時尚品牌名人溫慶珠的跨界合作。以「時尚詩人」登場，展出集格調、講究、工藝和極致美學的手工華服，並有難得一見的溫慶珠創作手稿展出，還原具意義的家族文學紀錄，及多年來海內外各地的古董收藏，趣味又饒富神祕的衝突感，形塑藝術與時尚的玩味體驗。

畫廊產業是興於百業之後、衰於百業之前的行業。對於市場的敏感度都必須超越其他行業，尤其此刻疫情已經全球化，對於布局國際與亞洲藝博會的策略也會因應調整。臺灣多數畫廊規劃國際博覽會都聚焦在亞洲，遠距離的博覽會只有少數畫廊前往；目前全球博覽會受到衝擊皆紛紛停辦，臺灣的藝術博覽會是全球少數能夠如期舉辦的藝博會之一，因此衍生出線上藝博會的盛行，也發展出更多跨領域的策略聯盟。

《畫協會客室》打開畫協的多元視野

當全球藝術產業生態受到新型冠狀病毒肺炎疫情的衝擊時，我特別以社團法人中華民國畫廊協會理事長的身分開設了《畫協會客室》的新單元節目。在協會的會議室設置錄播間，由協會同仁中組織一支精銳部隊八人小組，各司其職處理各項事務。感謝同仁們的認真學習與努力負責，才能完成每一集的完美播出，對同仁而言都是一次新的學習，也增添了同仁們處理事物的豐富性及應變力。

《畫協會客室》提供產業專業的藝術資訊及充實聽眾藝術生活的相互交流，更重要的是維繫住眾人對於藝術的熱情火種不滅，保留大家對於藝術的關注與討論。等待全球疫情舒緩，希望藝術的動能再度萌發，也更期許大家都能保持在線。

自二〇二〇年五月七日開播第一集，規劃每週四下午兩點半於YouTube上播出，也同步置放在優酷網站。《畫協會客室》單元節目自開播到二〇二〇年十二月底共三十二集。期望藉由各領域的意見領袖及專家學者，以生活化的主題對談，讓廣大群眾除了探究藝術的各種面向外，更能以開放的胸懷親近藝術。在全球正面臨疫情的嚴峻挑戰時，我們希望以《畫協會客室》每週的陪伴，帶給觀眾積極向上的正能量，與觀眾分享身處疫情下的對應方式，及如何調整自身條件來適應疫情所蔓延的各種不同影響。

在第一集的單元裡，我開宗明義談疫情的影響，聊畫廊協會在疫情期間是否有因應的策略調整，或增加其他的工作業務？也談疫情下藝文紓困政策的看法，及面對疫情，各個畫廊採取什麼樣的應對措施？資深畫廊和新銳畫廊有不一樣的舉措嗎？在疫情影響下，目前畫廊對於國際與亞洲藝博布局是否有所調整？而對亞洲藝術市場又有何影響呢？同時，也就畫協主辦的二〇二〇年台北、台中及台南藝博會，在面對疫情下有何因應之道？最後以如何在全球化的浪潮之下，保有並突顯臺灣文化藝術的特

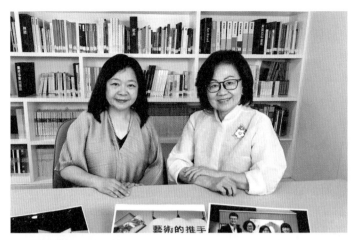

《畫協會客室》新單元節目嘉賓：公廣集團董事長陳郁秀（上圖右），有鹿文化社長許悔之（下圖右）。

色，以此展望臺灣畫廊產業生態的脈動為結語。

除第一集是我單獨開場談話外，其他的三十一集都是邀請兩位或三位的講者對談，內容涵蓋：以藏家身分談收藏脈絡、紀錄片及公共電視、畫協與公視合作的《藝術的推手》、文化人談藝術人生、產學新宏觀、人生哲學的大智慧、藝術家現身說法、攝影大觀、打開藝術村、竹圍工作室、電影配樂等等，最後以「台灣藏家聯誼會」的歷程與功能完結《畫協會客室》的節目單元。

《畫協會客室》這個單元節目，特別感謝黃明川導演的大力協助，有三分之一的講者人選是由黃導演推薦並選題。這些藝術新朋友的加入，不僅打開了我的眼界及關係性，更重要的是同步打開了畫廊協會的多元視野。

大象藝術整理 2021.04

序號	主題	講者
1	新冠疫情當頭‧臺灣畫廊產業的衝擊及畫協的振興角色	鍾經新
2	游於藝，聽見心聲——上集	主持人：鍾經新 與談人：許悔之
3	游於藝，聽見心聲——下集	主持人：鍾經新 與談人：許悔之
4	藝術紀錄片vs公視節目	主持人：黃明川 與談人：曹文傑

《畫協會客室》打開畫協的多元視野

10	9	8	7	6	5
探索「世界的光」	藝術的書寫	如何不浪費人生？	因應疫情下的遠距離教學策略	變革與趨勢——產學新宏觀	疫情裡的藝術家們及藏家收藏習慣的改變
主持人：許文智 與談人：Josef Lutz Goecking Oux	主持人：謝佩霓 與談人：吳牧青	主持人：鍾經新 與談人：鄭家鐘	主持人：張凱迪 與談人：白適銘	主持人：鍾經新 與談人：陳志誠	主持人：鍾經新 與談人：郭彥甫、王文璇

16	15	14	13	12	11
文策院的未來願景——科技與藝術的高度應用	在多元和數位時代的美術館經營	《藝術的推手》與公視的未來	從劉銘浩的第一件觀念作品收藏談起：賴志盛的創作實踐	收藏藝術之「道」	讓我們共同為青年藝術家「創造機會、擁抱希望」
主持人：鍾經新 與談人：胡晴舫	主持人：駱麗真 與談人：賴依欣	主持人：鍾經新 與談人：陳郁秀	主持人：劉銘浩 與談人：賴志盛	主持人：陸潔民 與談人：許宗煒	主持人：鍾經新 與談人：梁永斐

17	18	19	20	21	22
國際設計趨勢與東亞舞踏美術的發展關係	「有譜：從藝術作為方法到ALIA作為方法」展覽	崔廣宇行動錄像	打造讓「在地人驕傲、旅行者憧憬」的人文美學夢想	南北當代攝影大觀	沉浸式劇場
主持人：程文宗 與談人：胡嘉	主持人：謝杰廷 與談人：郭昭蘭	主持人：黃明川 與談人：崔廣宇	主持人：鍾經新 與談人：陳添順	主持人：蔡文祥 與談人：黃文勇	主持人：鴻鴻 與談人：葉素伶、郭文泰

28	27	26	25	24	23
實驗影像——當代的藝術影片	打開藝術村	凝視時代 × 李火增	一影像的網路攝影影音	國立歷史博物館與臺灣美術	藝術史教學對於培養年輕藝術家、藝術從業人員之重要性
主持人：沈伯丞 與談人：蘇匯宇	主持人：李曉雯 與談人：林文藻	主持人：簡永彬 與談人：王佐榮	主持人：馬立群 與談人：鄧博仁	主持人：鍾經新 與談人：廖新田	主持人：鍾經新 與談人：陳貺怡

32	31	30	29
「台灣藏家聯誼會」的歷程與功能	國際化的臺灣文化品牌是現在進行式還是未來式？	電影與劇場配樂——談柯智豪的配樂	竹圍工作室的當代藝術身影及收藏的喜樂
主持人：鍾經新 與談人：劉銘浩	主持人：丁曉菁 與談人：姚謙	主持人：黃香 與談人：柯智豪	主持人：鍾經新 與談人：蕭麗虹

亞洲巡迴藝術論壇

藝術論壇是 ART TAIPEI 的學術指標，每一年 ART TAIPEI 的台北藝術論壇及學術講座，我們都聚焦在對熱門議題的關注及社會關懷，並做深度的擘劃，以此拉近與藝術愛好者的距離。這四年來，我們每年著重開發的重點及想推動的社會責任皆不同。二○一七年以「學術先行、市場在後」點明了我們的胸懷；二○一八年成立「台灣藏家聯誼會」，做為 ART TAIPEI 藏家群體的前行導引；二○一九年推動「民間先行」，成為政府的藝術前導單位；；最後在二○二○年完整了「產、官、學、藏」的藝術生態鏈。

2017 ART TAIPEI 是我擔任理事長後領導 ART TAIPEI 的第一年，以強化品牌爲

主要訴求，也以國際化、學術化、精緻化的方式呈現台北國際藝術博覽會。本屆以「私人美術館的崛起」及看見「新亞洲」為主題開展藝術講座，與國內外知名藝術機構和專業人士共同透視私人收藏這股藝術市場的新勢力，同時探討亞洲地區文化藝術的新價值與新認同。

規劃了五場的藝術講座，分別為：

第一場——「當代水墨藝術的鑑往知來」由華南師範大學美術系教授皮道堅，和國立臺灣藝術大學雕塑學系所客座教授高千惠，對談當代水墨藝術的演進與各式闡釋。

第二場——與《典藏》雜誌社合作「經典對經典，現代到當代藝術的碰撞」，邀請姚謙主持，透過國內知名收藏家施俊兆與中國知名收藏家劉鋼的精采激盪，分享現代主義新舊更迭、流派遞嬗至當代藝術的軌跡。

第三場——電影賞析《佩姬古根漢：藝術成癮》，由謝佩霓館長導賞，探討私人收藏走向公共展示的歷程。

第四場——「藝術基金會在當代藝術中所扮演的角色」，由國立臺灣藝術大學校長

2017 ART TAIPEI 藝術講座「看見『新亞洲』──邁向區域整合的當代藝術」。由右至左為：臺灣師範大學美術系白適銘教授、馬來西亞國家美術館館長 Mohamed Najib bin Ahmad Dawa、NTU Centre for Contemporary Art Singapore 創辦人 Ute Meta Bauer、《亞太藝術》雜誌總編輯 Elaine W. Ng、鍾經新、國際策展人王純杰。

陳志誠主持，並邀請到香港 K11 藝術基金會總監 Jilly DING Kit 及帝門藝術教育基金會執行長熊鵬翥與會對談。

第五場──提出「亞洲視野」為主軸，以「看見『新亞洲』」──邁向區域整合的當代美術」為主題進行國際論壇。除梳理亞洲當代藝術新風貌外，同時整合、回應了全球藝術市場的變化與開啟新契機。由國立臺灣師範大學美術系教授白適銘主持，劃分五個子場論壇；邀集亞洲五國專業人才，包含：學術界、媒體界、策展界、美術館、博覽會。期透過當代

美術之跨域交流，針對：（一）新亞洲的可能意義、（二）如何形塑新亞洲文化認同、（三）建構何種合作機制、（四）如何進行區域整合等問題，進行廣泛的意見交換及主題性對談。藉以摸索新亞洲當代藝術整體之未來發展方向，在研究、宣傳、策劃、展示及市場等方面，進行區域整合的可能性。共分成五個區塊：亞洲觀點 vs 學術策略、當代策展 vs 跨國美學、美術館化 vs 產業升級、媒體行銷 vs 文宣布署、博覽機制 vs 區域整合。

另外，二〇一七年台北藝術論壇在世貿中心101會議室，進行了另一場次的學術性論壇，主題爲「企業藝術收藏」。共有五場的討論：（一）企業藝術收藏、（二）亞太藝術市場報告（二〇一六、二〇一七）、（三）亞太區藝術品資產配置趨勢對談、（四）企業社會責任實踐──私人捐贈博美館 vs 成立私人美術館、（五）藝術品典藏與資產管理。

同時在二〇一七年還有一個很重要的合作，那就是中華民國畫廊協會首度跟中華民國博物館學會合作論壇，以「在公與私之間──如何經營一座私人美術館」爲主題，

進行了三場的討論：（一）《博物館法》下的私人博物館、（二）私人博物館的跨國合作、（三）私人博物館的智慧科技運用與可能。

來臺參與 2017 ART TAIPEI 三場論壇的國際策展人王純杰表示：「本屆藝博會重要亮點：重視學術、重視教育、重視培養藝術觀眾。藝博會中學術論壇、藝術講座、藝術沙龍場次多且涵蓋議題廣，超過香港及中國的藝博會。台北藝博吸引大量觀眾，特別是年輕一代，據國內的媒體了解銷售情況也很好。」他也特別提到，本屆藝博會場館精心設計，動線布局合理、緊湊舒適、視覺感受甚佳。各畫廊都精心選擇作品，整體水準大大超過以往，令人耳目一新，並感受一股蒸蒸日上的朝氣。即便王純杰館長今年造訪了瑞士巴塞爾、香港巴塞爾、藝術北京、倫敦 Frieze、首爾藝博，但台北藝博依然給他留下強烈的好印象。

2018 ART TAIPEI 的藝術講座依然延續前一年的氣勢與聚焦的議題討論，因應大會主題「無形的美術館」，故選擇美術館系列再深化的學術講座，共規劃了四個面向：

場次一：「美術館×藝術生態——亞洲美術館館長對談」。美術館浪潮持續在亞

洲地區發酵，透過不同館所的營運經驗分享，討論美術館典藏、經營與藝術產業的互動，共同爲美術館發展做長遠的想像與規劃。這個場次由謝佩霓館長（曾任高雄市立美術館）主持，與談貴賓爲Jack RASMUSSEN館長（卡岑藝術中心・美國大學美術館）、Aaron SEETO館長（印尼當代國際藝術館）、王純杰館長（曾任上海喜瑪拉雅美術館及寶龍美術館）。

場次二：「收藏×藝術推廣——藏家對談」。邀請亞洲地區的藏家進行對談，透過經驗的交流，分享藝術收藏之外，如何藉由藏品與空間的營運達成藝術的延續與推廣。這場由呂美儀副館長（上海寶龍美術館）主持，與談貴賓爲許華琳執行董事（上海寶龍文化集團）、施學榮先生（新加坡藏家）、劉銘浩副會長（台灣藏家聯誼會）。

場次三：「ＩＣＯ及區塊鏈在藝術市場的應用」。此場次是對近年興起的相關產業做前期分析，包括應用類型、產業狀況、風險及功能性評估及未來展望，讓聽衆一窺區塊鏈的落實與應用。講者爲劉奕成（LINE BIZ PLUS北亞金融董事）、石隆盛（中華民國畫廊協會策略長）。

場次四：「藝術季×地方創生——從國際藝術季看地方新生機」。在藝術季遍地開花的今日，如何藉由藝術達成與社群環境的共生與互利？讓藝術融入生活之中，更得以活絡地方、創造新機？此場次邀請帝門藝術教育基金會執行長熊鵬翥主持，和「南方以南——南迴藝術計劃」總策劃林怡華，一同分享藝術與都市的再生活動。

二○一八年三月在香港光華新聞文化中心舉辦「台灣之夜」的貴賓活動，ART TAIPEI也同步舉辦了兩場的藝術講座：

首場主題為「美術館浪潮再起」，探討在全球美術館興建的趨勢下，地處東亞的國家如何因應浪潮之下的全球美術館熱？邀請謝佩霓執行長（時任何創時書法藝術基金會）主持，與談貴賓包括賴香伶（獨立策展人）、謝素貞（銀川當代美術館藝術總監）、蔡影茜（廣東時代美術館學術副館長）。

第二場主題為「後藏家時代的新思路」，以新世代收藏家的藏品規劃為出發，探討藉由不同展覽的操作案例來拓展並活化收藏模式，並討論未來新形態收藏的可能性。邀請謝佩霓執行長（何創時書法藝術基金會）主持，與談貴賓包括：蘇珀琪館長（鳳甲

2018 TAIWAN ART LECTURE。右至左為：鳳甲美術館館長蘇珀琪、鍾經新、台灣藏家聯誼會副會長劉銘浩、現代傳播集團創辦人邵忠、國際藝評人協會台灣分會理事長謝佩霓。

2019香港光華新聞文化中心首場「亞洲巡迴藝術論壇」。右至左為：上海當代藝術龔明光館長、國際策展人王純杰、香港光華新聞文化中心代理主任盧筱萱、鍾經新、國際藝評人協會台灣分會理事長謝佩霓、藝術家黃國才。

美術館）、邵忠董事長（現代傳播集團）、劉銘浩副會長（台灣藏家聯誼會）。兩場講座皆獲得高度肯定與迴響。

近年亞洲受到外來藝博會的強勢進入，對本地藝術生態產生了變化，我特別選定了香港、上海、臺北三個地區舉辦「亞洲巡迴藝術論壇」，深入討論藝術產業對此現象的自體觀察與因應之道。二〇一九年三月在香港光華新聞文化中心舉辦了首場「亞洲巡迴藝術論壇」，邀請謝佩霓理事長（國際藝評人協會台灣分會）擔任主持，與談貴賓有龔明光館長（上海當代藝術館）、王純杰館長（國際策展人）、黃國才老師（香港藝術家）。與會專家分析亞洲的近身趨勢觀察分析，探討藝術未來展望與應當捍衛的核心價值，及對香港地區藝術狀態的深度討論。

「亞洲巡迴藝術論壇第二站（上海場）」選在上海寶龍美術館舉行。

場次一：「公共・藝術・藝博會」。探討公共藝術的設置如何成為大眾親近藝術的重要媒介？公共藝術對於上海的城市形塑已起了重要成效，因此上海場次聚焦在公共藝術為藝博會所帶來的效應，及對上海地區藝術介入的觀察。講座邀請謝佩霓理事

長（國際藝評人協會台灣分會）主持，與談嘉賓有馬琳老師（上海美術學院副教授及策展人）、林俊廷藝術總監（青鳥新媒體）、鍾經新理事長（中華民國畫廊協會）。

場次二：「收藏美・美的收藏」。延續前場「公共藝術」學術之探討，轉換角度關注另一面向的感性。邀請呂美儀副館長（上海寶龍美術館）主持，與談貴賓有董道茲總監（Lisson Gallery）、王藝迪總監（artnet 商務拓展）、李慧娜女士（上海收藏家）；做爲不同領域的代表，他們分享了對「公共藝術」的概念定義。而近年的新媒體藝術浪潮，或許也將開關公共藝術的新走向。

「亞洲巡迴藝術論壇第三站（臺北場）」就選定在 2019 ART TAIPEI 的展場，涵括香港、上海的巡迴論壇，最終在臺北進行一場綜合性的討論，也爲亞洲巡迴藝術論壇劃下一個完美的句點。共規劃了四個場次：

場次一：「光之再現」。聚焦於大會年度主題，以藝博會主辦者、畫廊主以及國際藏家的角度討論藝博會的內容及本質。在各區域藝術博覽會林立的時代下，應具備什麼樣的面貌？具有國際影響力的藝術博覽會，應該帶給藝術產業什麼樣的遠景與未

2019 ART TAIPEI藝術講座「光之再現」。右至左為：墨齋畫廊創始人余國樑、新加坡資深藏家施學榮、鍾經新，與講座主持人、國際藝評人協會台灣分會理事長謝佩霓。

來？邀請謝佩霓理事長（國際藝評人協會台灣分會）主持，與談貴賓有鍾經新理事長（中華民國畫廊協會）、余國樑創始人（北京墨齋畫廊）、施學榮先生（新加坡藏家）。

場次二：「誰的藝博會？」藝博會的內容是由誰決定？由誰形塑？又形成了甚麼樣的特殊風貌？此場次特別邀請藝術媒體、藝術行政管理者以及資深藏家一同分享與交流。邀請謝佩霓理事長（國際藝評人協會台灣分會）主持，與談嘉賓有王純杰館長（國際策展人）、Lisa MOVIUS主

編《藝術新聞》國際版中國分社）、姚謙（音樂人暨資深藏家）。

場次三：「台灣經驗與戰後美術的輻射」。戰後初期，臺灣開始招收來自海外的美術留學生；這些東南亞的留學生在當時臺灣的學習背景之下，所形成的觀念、思想以及技術在返回原鄉後所帶來的攪動與發展，以及海外留學生於學習期間與本地學生的交流而為臺灣所帶來的啟發，皆是值得做出系統化的學術研究。此場次邀請白適銘教授（國立臺灣師範大學美術學系）主持，與談嘉賓有鍾金鈎（馬來西亞藝術家）、呂振光（香港藝術家）、趙國宗（臺灣藝術家）。此講座讓我們更全面地了解臺灣戰後時空背景下，映射出臺灣藝術的現況與主體性。

場次四：「何謂東南亞美術？——在地觀點」。此場次邀集東南亞研究員，探索東南亞藝術史的研究，梳理東南亞美術的現代性與脈絡，藉以了解臺灣來僑生回到僑居地後的創作思路與在地影響力。邀請白適銘教授（國立臺灣師範大學美術學系）主持，與談嘉賓有許元豪創辦人（藝術家暨新加坡藝術文獻庫計劃）、陳燕平女士（國立臺灣藝

術大學當代視覺文化博士班研究生）、林愛偉女士（馬來西亞國家美術館副研究員及策展人）。

二〇二〇年因應新冠肺炎的國際情勢，當全球的藝術博覽會都按下暫停鍵時，ART TAIPEI仍然堅持屹立不搖，勇往直前，因而我們以「登峰・造極」為大會主題，期許自己在疫情下，擁有不畏艱難而前行的勇氣邁向山峰。因此這一年我們的議題鎖定在「亞洲局勢・亞洲共命」，談後疫情時代：文化、經濟與藝術產業。共規劃兩個場次：

場次一：「後疫情時代——文化與藝術產業」。邀請謝佩霓理事長（國際藝評人協會台灣分會）主持，主講者為文化內容策進院董事長丁曉菁，與談者有股寶窯所長（國立臺灣藝術大學藝術管理與文化政策研究所）、鍾經新理事長（中華民國畫廊協會）。

場次二：「後疫情時代——經濟與藝術產業」邀請謝佩霓理事長（國際藝評人協會台灣分會）主持，主講者為廖凰玎理事長（臺灣文化法學會），與談者有吳德豐董事長（財團法人中國租稅研究中心）、吳子衡董事長（昇燦實業有限公司）。

在講座中我曾表示：「疫情時代各行各業皆受到不同的衝擊，藝術產業興於百業之後，衰於百業之前，在這個時代更是藝術工作者放緩腳步，重新審視自我、沉潛及修正自己的最佳時刻。」世紀疫情改變了眾人的思考模式及慣行的行為模式，世界的交流模式也改變了。疫情行至此刻（二〇二一年）已經一年多了，大家的生活次序仍未回復至正常軌道，國際上也發展出網路行銷自己的另一種交流模式，希望在各國打開國門之際，首先能夠恢復的是信任的機制與平和的相處之道。

《臺灣畫廊・產業史年表》的編纂

引領美學趨勢一直是中華民國畫廊協會視為己任的努力方向，並肩負著藝術推廣的社會責任，更期許成為領航者，逐步完善臺灣藝術生態的良性發展！

對於藝術產業編年史的整理，是我連任理事長之後的宏願，也是協會責無旁貸的艱鉅工作。我對於這個計劃的發想在二〇一七年底就已成型，二〇一八年責成畫協同仁開始著手整理，本來預計年底要出版，但踏上整理之路才發現資料的龐雜，不是短時間內能夠完成的困難工作。這個整理工作在幾位同仁的接棒歷程中完成，感謝同仁們的耐心與細心，才能處理如此龐雜且紛亂的資料，而且能抽絲剝繭完成任務。終於在二〇二〇年七月發表了首冊專書，並在台中藝術博覽會舉行了新書發布會。當天邀請了合作單位——《藝術家》雜誌社何政廣社長，及四位分別撰文的專論老師，陳長華

老師、鄭政誠老師、朱庭逸老師、白適銘老師一起出席講座，暢談臺灣畫廊產業史的觀察。同年十月於 ART TAIPEI 發表第二冊的專書，並贈送給每一位畫協會員及重要的美術館、藝術單位；在年底的會員大會選舉時，發表第三冊專書。在我任內共完成三冊的《臺灣畫廊・產業史年表》，原本規劃的是五冊，從一九六〇到一九八〇是首冊，之後每十年為一冊，剩下的兩冊就期待下一任理事長接棒！

一九八〇年代為臺灣各個產業的高度起飛期，整體社會氣氛帶動畫廊產業的加速發展，藝文風氣也在報章媒體的推波助瀾下增長，當時的藝文風潮，便催生了一九九二年六月八日中華民國畫廊協會的成立。臺灣藝術產業成立畫廊協會的宗旨之一，就是每年定期舉辦一次畫廊博覽會。

畫廊之於藝術產業，不只是關鍵角色，也是中流砥柱。「藝術產業史」涵蓋了藝術家的發展史，而畫廊的發展史也可稱得上是半部的臺灣藝術史。畫廊中介角色的重要也關乎藝術家的發展，早年的畫廊很多是亦步亦趨地隨著藝術家成長，在互相學習、磨合、調整的關係下，藝術家許多的創作習慣，可以說是被畫廊所養成的，而藝術家

與畫廊的良性關係則有助於藝術產業的健全發展。

站在歷史的截點上，我們此刻梳理臺灣藝術產業史年表，有其關鍵價值與高度。協會不僅是藝術產業的領航者，更是使命的完成者。現今關心臺灣美術史的發展與延續，不再只是學者專家的專利，畫廊協會也可以植入自己的書寫，站在產業的高度。期待每一家畫廊都擁有將藝術家寫入美術史的胸懷，並以學術觀點優化產業體質，這將是完成歷史性任務的非常時刻。

二〇一七年我上任之後，提出「學術先行、市場在後」的理念擘劃 ART TAIPEI。以學術思維切入的策展精神，跳脫往昔對於商業博覽會的制式觀點。藝博會在臺灣已經脫離只有商業價值的層次，我們期待以豐富藝術賞析的多元視角，驅動更具思維與創造性策展的無限動能。

如何在全球化的浪潮之下，保有並突顯臺灣文化藝術的特色，一直是 ART TAIPEI 堅守的議題。台北國際藝術博覽會做為國內藝術產業平臺，扶植國內畫廊，建立收藏對話與國際的策略合作網絡。另外，深刻體會藏家對於藝博會的重要，我特於

2020台中藝博《臺灣畫廊・產業史年表》新書座談會。左至右為：資深媒體人陳長華、中央大學歷史研究所所長鄭政誠、鍾經新、《藝術家》雜誌社創辦人何政廣、亞洲大學創意設計學院視覺傳達設計學系助理教授朱庭逸、臺灣師範大學美術系白適銘教授。

二〇一八年三月成立了「台灣藏家聯誼會」做為 ART TAIPEI 台北國際藝術博覽會的藏家服務平臺，深化合作項目，以提高 ART TAIPEI 的實質收藏效益，並廣結國際藏家之關係網；同時也努力推動藝術品移轉稅務的檢討與改革，提高臺灣藝術市場的國際競爭力與吸引力。

畫廊協會的核心目標除了服務會員外，我們也希望能夠帶領會員們自我提升並勇往前行，開拓國際視野並進行國際連結，也期盼能夠引領產業的良善風氣。我們努力將臺灣的藝術軟實力推介到國際，也同步彰顯臺灣收藏家的堅強實力與國際遠見。畫協除了以提高全民鑑賞藝術之能力爲己任之外，更希望建立健全的藝術市場次序。

「厚植文化力」是國家前進的目標，也是中華民國畫廊協會及 ART TAIPEI 深耕臺灣的使命，我們秉持共榮共好的良善期許，尋找自我的座標，並努力發展臺灣藝術的各方活力。

感謝在過程當中付出努力的各方人士，期許一起創建優良完善的藝術環境。

我們的藝術產業史，我們自己來書寫！

《臺灣畫廊·產業史年表》的編纂

獎聲不斷，成功打造「再品牌」

◆ 2018 ART TAIPEI 榮獲臺灣會展獎──評選團特別獎
◆ 2019 ART TAIPEI 榮獲臺灣會展獎──展覽甲類金獎

由經濟部國際貿易局所舉辦的年度「臺灣會展獎」，於二○一七年改為優勝制度，是會展產業最高殊榮的獎項，分為四大類：會議甲類、乙類，展覽甲類、乙類。

台北國際藝術博覽會的會展呈現，連續兩年獲得臺灣會展獎評審團高度的肯定。

社團法人中華民國畫廊協會以 2018 ART TAIPEI 榮獲臺灣會展獎「評選團特別獎」；

隔年再度以 2019 ART TAIPEI 台北國際藝術博覽會入圍展覽甲類，並獲得評審團特別

2019 ART TAIPEI台北國際藝術博覽會，榮獲經濟部臺灣會展獎金獎榮耀。

2018 ART TAIPEI獲得108年臺灣會展獎 —— 評選團特別獎。

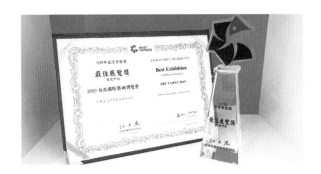

2019 ART TAIPEI獲得109年臺灣會展獎 —— 最佳展覽獎（金獎）。

青睞，在七十件展會之中脫穎而出，榮獲「展覽甲類金獎」！

臺灣會展獎評審團認爲此展覽已於世貿一館連續舉辦十年以上且持續成長，又連續舉辦了二十六屆，且國際化程度高。會展帶動周邊發展，在飲食、旅遊、住宿、時尚、運輸行業以及藝術品購藏金額，連年皆有突破，尤其是二〇一九年的周邊經濟效益產值總和超過新台幣十三億，完整數據化我們所執行的成果及影響，真正創造了經濟面的可觀價值。感謝臺灣會展獎肯定了中華民國畫廊協會二十七年來的努力，這個獎項的設置，意在鼓勵臺灣會展業者追求創新的理念及提升服務品質，爲國內會展產業樹立標竿的優質品牌形象，提高臺灣整體產業的競爭力。

ART TAIPEI做爲亞洲歷史最悠久的藝術博覽會之一，也是亞洲地區具影響力的博覽會，每年的大會主題一直是我們的精神所在。在我上任畫協理事長的四年裡，後三年的主題是由我發想，我希望展現的是「光」綻放了臺灣的藝術能量。大會主題帶動了整個展會的質感訴求，也表徵了我們努力的方向；ART TAIPEI擁有優質且具國際觀的國內外藏家，串連東北亞至東南亞的藝術精粹，並規劃高品質的硬體空間設計及

有溫度的人文軟體展場服務，在展會中呈現完美的演出。

ART TAIPEI串接創新與美感，並進行國際連結與開拓，是臺灣首選的藝術產業交易平臺，我們同步推動展會的英語力，創造「再品牌」效應及提升國際能見度與競爭力。年年具創新性的ART TAIPEI以跨域結合、多元呈現方式規劃展場，同時在重覆使用展板與燈具等細節上自我要求，以達注重環保、落實綠色展會的國際標準，對國內藝術教育及藝術市場皆有突出的貢獻。

二○二○年，全球各大城市藝術活動因為疫情擴散而停擺、延後或改為線上展出。例如知名展會巴塞爾藝術展的香港藝術博覽會（Art Basel Hong Kong）、邁阿密海灘藝術博覽會（Art Basel Miami Beach）、巴塞爾藝術博覽會（Art Basel）、東京藝術博覽會（Art Fair Tokyo），皆宣布取消；威尼斯雙年展（La Biennale di Venezia）改至二○二二年；韓國KIAF國際藝術博覽、倫敦斐列茲藝術博覽會（Frieze Art Fair）實體展覽取消後改為線上；紐約現代藝術博物館（Museum of Modern Art, MoMA）、大都會博物館（Metropolitan Museum of Art）也面臨長期閉館、裁員的困境。2020 ART

TAIPEI台北國際藝術博覽會自一九九二年開辦，二十七年來沒有中斷過，去年在困難中如期舉行，「登峰・造極」一枝獨秀耀眼國際，成功打造「再品牌」，將臺北市打造為世界矚目的焦點！

艱困又奇蹟的四年！我們做到了ART TAIPEI「再品牌」的效應，將近一千五百個日子，中華民國畫廊協會不斷蛻變、不斷提升，除了優化協會體質、凝聚會員向心力外，更創造不可能的奇蹟。尤其在二○二○年新冠肺炎疫情如此艱鉅困頓之下，我們還是堅持完成了歷史性的任務，沒有讓ART TAIPEI中斷，這個不只是會員們的驕傲，更是全臺灣人的驕傲！我們透過藝術讓世界關注到臺灣。

這四年來我們理監事團隊及執委會團隊，執行了多項改革與優化的工程，讓畫廊協會的體質變得更強健與具韌性。二○一七年理監事團隊首先改善了ART TAIPEI的燈光、燈具、展板等等器材，優化了ART TAIPEI展場的品質；透由故宮奧賽美術大展協辦單位的身分，建立起經營藏家群體的恰當機緣，並舉辦了春秋兩季大師課程，開拓會員不同領域的視野。

二〇一八年完善了ART TAIPEI執行委員會的遴選辦法。為了鼓勵會員參加國際藝術博覽會，我創設了外展獎助金，彌補會員在申請經費上的遺珠之憾！我們也致力於提升協會的高度，成立了鑑定鑑價委員會，制定完善的鑑定鑑價委員會遴選辦法，藉此形塑畫廊協會在藝術產業的權威形象。並於是年三月創立了「台灣藏家聯誼會」，目的希望透過學習、分享而聚合不同領域的收藏群體，在同一年的ART TAIPEI推出「開・窗——台灣藏家錄像收藏展」，以臺灣較為小眾的錄像收藏，來彰顯臺灣藏家收藏的廣度與深度，建立與ART TAIPEI的黏著度。

二〇一九年首次與公視合作，製播《藝術的推手》節目，推廣國人對藝術文化、作品購藏、修復及藝術教育的關注。以及著手編纂《臺灣畫廊・產業史年表》，確立畫廊在臺灣藝術生態的地位和貢獻。

在ART TAIPEI方面，二〇一七年以「學術先行、市場在後」的策略，以學術思維切入的策展精神，讓ART TAIPEI跳脫往昔對於商業博覽會的制式觀點。這一年協會以「私人美術館的崛起」做為主題，回應二〇一七年整個亞洲因收藏豐厚而造成私人美

術館的崛起現象，並以亞洲現象、亞洲價值建構 ART TAIPEI 的品牌形象。同時也開

關藝術史的學術特展，以「世紀先峰——台灣現代繪畫群像展」開啟對臺灣藝術史的梳

理，重新審視臺灣前輩藝術家及爬梳臺灣戰後藝術。

二〇一八年 ART TAIPEI 主題為「無形的美術館」，將 ART TAIPEI 打造為美術館

氛圍的參觀場域，也延續了二〇一七年啟動的藝術史梳理，在特展區推出「共振‧迴

圈——台灣戰後美術」。這一年並引進了 ART TAIPEI 有史以來最大型的公共藝術——

英國藝術家 Luke JERRAM 創作的大型裝置《月之博物館》。

2019 ART TAIPEI 台北國際藝術博覽會，在進行兩年的學術風格展演之後，以此

開拓多元面向的藝術饗宴，海納潮流文化的時尚潮流，呈現百川匯集的景象。法國塗鴉

巨星 CEET Fouad 首度來臺，為 ART TAIPEI 暖身開跑，引領潮流文化熱潮。CEET 曾與

國際知名品牌 Adidas、Airdus、Ecko 與 Loewe 攜手合作，並長期以「雞」為主題，以

街頭為畫布，揮灑繽紛逗趣的色彩，引發全球熱烈的響應。為此，我們安排了一場彩

繪松山文化創意園區公廁外牆的活動，這是 ART TAIPEI 首次開創的展前造勢活動，

左｜2019 ART TAIPEI 法國塗鴉巨星 CEET Fouad 首度來臺，彩繪松山
文化創意園區公廁外牆的 ART TAIPEI 展前塗鴉造勢。
右｜2019 ART TAIPEI 法國塗鴉巨星 CEET Fouad 誠品秋季大師講座。

當時引起眾人的好奇與對ART TAIPEI的高度關注！我們還為CEET在誠品舉辦了一場秋季大師講座，深度介紹CEET的藝術風格與理念。

二〇一九年的ART TAIPEI延伸了「學術先行、市場在後」的基本策略，以「民間先行」的實際行動讓畫廊協會在政策上與學術上領先政府。在ART TAIPEI的藝術講座方向，我們呼應了政府的新南向政策，梳理戰後自新加坡、馬來西亞、越南與香港來臺留學的僑生，在回到僑居地之後的藝術發展狀況及產生的影響，並藉此進行東南亞藝術史的研究與探討。這一年我們以「光之再現」為主題，隱喻華人之光重現，也因此吸引眾多展商引用這個主題策展，讓2019 ART TAIPEI刷新展覽高度；同時在特展推出了「越界與混生——後解嚴與台灣當代藝術」，梳理解嚴前後臺灣藝術的發展。至於藏家收藏展則以「佇立·遠望」為題，聚焦在攝影、雕塑、裝置。連續兩年規劃都聚焦在非主流媒材的收藏，試圖以不同角度證明臺灣藏家的收藏實力與多重面貌。

二〇二〇年的學術特展為「彼邦·吾鄉——新馬港戰後留學藝術家特展」，延續了二〇一九年藝術講座背後付出的努力與辛苦訪視進行的成果，整理一九五〇年代後

期留學臺灣的僑生作品，展現留臺僑生歸國後如何將汲取自臺灣的藝術能量在原鄉灌溉。而藏家收藏藝術展則與展會英文同名「Art for the Next」，我提出「產、官、學、藏」四大區塊完整藝術生態鏈，並展出收藏家最具代表性的國、內外藝術大作，如德國知名藝術家喬治・巴塞利茲（Georg BASELITZ），及西班牙著名藝術家安東尼・塔皮埃斯（Antoni Tàpies）的作品，讓觀眾得以見微知著，藉由臺灣藏家的收藏展掌握藝術脈動，也體現了臺灣藏家豐厚的實力與高度的收藏品味。

二〇二〇年我們面臨了新冠肺炎疫情的肆虐，因應突如其來的世紀之災。畫協首先擴增會員服務計劃，針對持續辦理展覽的會員，宣傳其活動於協會的臉書官網、並在每週二發送一則EDM給協會的會員及VIP貴賓。第二項計劃是我開闢了《畫協會客室》新單元節目，藉由專家學者及意見領袖，以專業領域的分享，暢談因應疫情下的調整，打開觀眾更多的藝術知識庫，進一步了解藝術的獨特魅力，以更開放的胸襟親近藝術，也共同保持對藝術的熱情火種。除此之外，也協助會員向文化部申請紓困補助，共同度過難關。在這一年，世界雖然封閉，但ART TAIPEI與世界最大藝術

品消費電商 Artsy 合作，以藝博會主辦方的角度一次性導入 ART TAIPEI 參展商的資料，進而將臺灣畫廊行銷至國際；另一方面，此次的配合也疏通了與 Artsy 的交流渠道並建立起合作機制，深化了臺灣畫廊未來與國際電商的策略經驗。

感謝國際策展人王純杰館長三年來對 ART TAIPEI 的觀察認為：「上海、香港出現了當代藝術博覽會同質化傾向，台北藝博的組織策劃者早就意識到文化發展的問題，將台北藝博不斷演變和提升。ART TAIPEI 已建立了自己獨有的風格和面貌，並充分發揮其影響力，延展藝博會的創造性功能，有力地推廣藝術教育，成為市民的文化節日。特別在二〇一九年的藝博會場中，設立臺灣當代藝術的主題區，選擇代表性的臺灣當代藝術家們，將他們的創作置於臺灣自身的社會歷史進程中的對話語境中，更加飽滿立體的呈現和演譯藝術家的創作。同時，台北藝博有意識地呈現出東南亞多元而豐富的藝術面貌，並有力度地支持新興年輕的藝術畫廊。這反映出本屆台北藝博具有的個性和文化擔當，在鄰近城市和本地藝博會競爭中，台北藝博近來年年創新，充滿朝氣，台北藝博愈辦愈年輕，而且二〇一九年的藝術基金會特區也很有特色。

ART TAIPEI繼續透過多樣化的主題展區，突顯臺灣乃至亞洲當代藝術繁茂的多重光譜。同時，畫廊協會在二〇一九年還首度與公共電視文化事業基金會合作，企劃一系列共六集電視節目《藝術的推手》，透視藝術產業支援體系。主辦單位社團法人中華民國畫廊協會理事長鍾經新在開幕時提到：「『藝術生態系必須每個環節都健全並緊密連結，才能共創藝術生態系的平衡與發展。舉辦一場藝博會需要匯聚畫廊、藝術家、收藏家、策展人等等不同的群體，也必須強而有力的工作團隊來執行。』」

以時光倒轉走了一趟我在畫廊協會推動藝術的四年歷程，歷歷在目、環環辛苦，但挑戰過後的成就感，卻是耐人尋味、久而彌香，值得這四年的學習！我和畫廊協會都成長了！感恩這一路曾經友善伸出援手來協助的朋友們。

最後，我們的安可掌聲要頒給鋼琴家盧佳慧女士。因為她專門為2020 ART TAIPEI台北國際藝術博覽會「登峰・造極」開幕式所製作的多媒體鋼琴表演藝術作品《Butterfly Orchid》，榮獲二〇二一年洛杉磯電影獎（Los Angeles Film Award）最佳聲音設計類榮譽獎項，與紐約電影獎（New York Film Awards）最佳動畫獎、最佳歌曲

2020 ART TAIPEI「登峰·造極」開幕式，鋼琴家盧佳慧演奏多媒體鋼琴作品《Butterfly Orchid》。

2018年第十一屆中國藝術權力榜頒獎典禮。長沙美術館館長譚國斌（左），鍾經新（中）擔任頒獎嘉賓。

（左）2012第三屆中國藝術品市場高峰論壇——年度畫廊創新獎。
（右）2013第四屆中國藝術品市場高峰論壇——年度影響力畫廊。
（中）2014第五屆中國藝術品市場高峰論壇——年度突出貢獻獎盃。

右｜2018鍾經新獲頒國立臺灣海洋大學傑出校友獎。

左｜2021鍾經新獲頒國立嘉義女子高級中學傑出校友獎。

獎、最佳MV獎等四項大獎及多倫多國際女性電影節最佳女性作曲家。

在此也分享大象藝術空間館曾獲得的三個獎項：

二○一二年：第三屆中國藝術品市場高峰論壇——年度畫廊創新獎。

二○一三年：第四屆中國藝術品市場高峰論壇——年度影響力畫廊。

二○一四年：第五屆中國藝術品市場高峰論壇——年度突出貢獻獎。

二○一八年獲邀至北京出席第十一屆中國藝術權力榜藝術項目的頒獎嘉賓。

獎聲不斷，成功打造「再品牌」

經新也於二〇一八年獲頒國立臺灣海洋大學傑出校友獎，及二〇二二年獲頒國立

嘉義女子高級中學傑出校友獎。

我們恭喜盧佳慧！我們也恭喜自己與 ART TAIPEI！更遙謝遠方的朋友們！

「登峰‧造極」——臺北獨秀

全球處在新冠肺炎疫情的陰影下，2020 ART TAIPEI 台北國際藝術博覽會依然勇往前行，感謝政府防疫得宜及人民的自律成就了大環境。第二十七屆的 ART TAIPEI 以「登峰‧造極」，來期許自己，擁有不畏艱難而前行的勇氣邁向山峰，並創造極致的象徵氣象。ART TAIPEI 台北國際藝術博覽會自一九九二年開辦，二十七年來沒有中斷過，二〇二〇年在困難中如期舉行，已是世界矚目的焦點！

文化部蕭宗煌政務次長在該年九月二十九日展前記者會致詞時表示：「文化部與 ART TAIPEI 在二〇〇五年開始合作，對於 ART TAIPEI 鍾理事長提出『學術先行、市場在後』的策展概念感到敬佩。在過往三年整理了臺灣藝術史，今年以『彼邦‧吾

鄉——新馬港戰後留臺藝術家特展』重建了臺灣藝術史上消失的一塊拼圖;《臺灣畫廊‧產業史年表》的出版對於建構歷史也很重要。同時 ART TAIPEI 提出『產、官、學、藏』四個支撐藝術生態結構的重點,確實開拓了臺灣藝術產業的版圖,而 ART TAIPEI 歷經二十七年屹立不搖,確實有著堅實穩定的根基。」

二〇二〇年十月二十二日 ART TAIPEI 開幕記者會,對畫廊協會而言,是一個具有重大象徵意義的日子,應該也是二十七年來政府部門長官到 ART TAIPEI 現場支持人數最多的一年。感謝副總統賴清德、行政院院長蘇貞昌、立法院副院長蔡其昌、文化部部長李永得、文化部次長蕭宗煌、教育部師資培育及藝術教育司司長鄭淵全、原住民族委員會原住民族文化發展中心主任曾智勇、外交部非政府組織國際事務會執行長王雪虹、黃國書立委、臺北市蔡炳坤副市長、臺北市許淑華議員、國立臺灣藝術大學陳志誠校長、公廣集團陳郁秀董事長、台北世界貿易中心股份有限公司董事長莊碩漢等,多位長官貴賓到場支持開幕儀式,都齊聲讚頌 2020 ART TAIPEI 努力突破逆境,特展亦盡顯 ART TAIPEI「學術先行,市場在後」的核心理念。

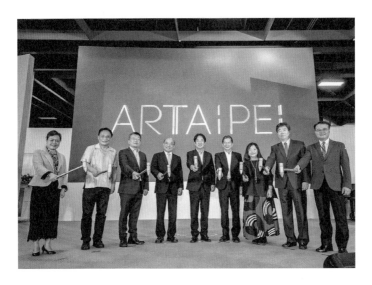

2020 ART TAIPEI開幕啟動儀式。左起為：外交部非政府組織國際事務會王雪虹執行長、原住民族委員會原住民族文化發展中心曾智勇主任、立法院蔡其昌副院長、行政院蘇貞昌院長、賴清德副總統、文化部李永得部長、鍾經新、台北世界貿易中心莊碩漢董事長、教育部師資培育及藝術教育司鄭淵全司長。

2020 ART TAIPEI。左起為：國際藝評人協會台灣分會理事長謝佩霓、立法院副院長蔡其昌、鍾經新、時任國父紀念館館長梁永斐。

2020 ART TAIPEI展前記者會。左起為：臺北市蔡炳坤副市長、臺北市許淑華議員、鍾經新、文化部次長蕭宗煌、黃明川導演。

在公眾開展首日即迎來大批熱情的觀展人潮，中華民國畫廊協會與中華民國對外貿易發展協會超前部署，除了預先通過社群媒體、廣告、紙本文宣等等宣導防疫，現場也高規格備妥因應的設備與防疫步驟。來臺參展的國外展商也先按照疫情管制中心的管制作業辦理，預先隔離十四日，ART TAIPEI 為感謝國外展商多年的支持，特別提供每家國外參展商至多三人的隔離期間旅館費用，及 COVID-19 檢驗的費用。我們對防疫工作的要求非常嚴謹，我不僅緊急設計了印有 ART TAIPEI logo 的口罩，贈送給參展商每家十片，以因應在展場的需求，請貴賓們在這五日進場參觀時一定全程配戴口罩，且在入口處也架設了紅外線體溫監控器，確保進出人員的觀展安全。ART TAIPEI 在創造商機外，也兼顧疫情下的防疫安全。

2020 ART TAIPEI 於十月二十三日晚間，舉行展商晚宴暨 ART TAIPEI 榮譽展商頒獎典禮。席間邀請參展的展商一同向今年國外的展商致上最高的敬意，並頒發榮譽獎座給參展 ART TAIPEI 二十五年以上的「參展之最」展商：傳承藝術中心、首都藝術中心、朝代畫廊、晴山藝術中心、東之畫廊、亞洲藝術中心，感謝這些展商超過四分

之一世紀的支持。我在致詞時也對本屆來臺參展的國外展商致上最誠摯的謝意——大家是冒著生命危險跨海參展，來臺灣要隔離十四天，完成任務回國也要隔離十四天，等於把一個月的生命與時間都交付給 ART TAIPEI，特別感謝國外展商的患難之情！

疫情肆虐，各國政府因應防疫措施的影響之下，出國商旅的經濟與時間成本大幅增加，2020 ART TAIPEI 國外展商數量減少，在這樣困難的國際局勢下，二○二○年國外首度參加 ART TAIPEI 的展商仍然有六家，大於國內首度參展的五家展商，可見台北國際藝術博覽會的品牌效應，以及臺北位於亞洲的藝術市場定位，能夠有效吸引國外藝術產業來臺參展。

位於瑞士的 MAI 36 畫廊於二○一九年在臺北設立據點，二○二○年即首度參加 ART TAIPEI。一九八七年創立於瑞士蘇黎士的 MAI 36 畫廊，從一九八八年開始策劃舉辦展覽，與諸多國際著名藝術家開展合作至今。二○二○年為 ART TAIPEI 帶來國際知名的杜塞道夫學派藝術家湯瑪斯·魯夫（Thomas RUFF）、皮亞·弗里斯（Pia FRIES）、馬格努斯·馮·普萊森（Magnus von PLESSEN）、以及自一九八八年就由

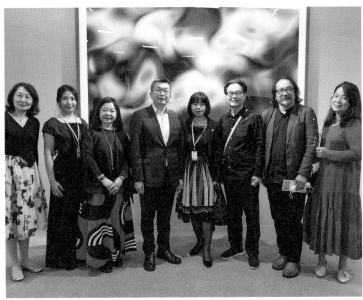

左｜2018 ART TAIPEI 與 MDC 香港畫廊總監荷心（Claudia ALBERTINI）合影。

右｜2020 ART TAIPEI 於瑞士 MAI 36 畫廊展位合影。

MAI 36畫廊代理的重要攝影家羅伯特・梅普爾索普（Robert MAPPLETHORPE）的經典系列。展現了立足臺北展望亞洲的商業布局，而且亞洲總監王維薇也極力創建MAI 36與臺灣在地藏家的關聯性；藉由觀察MAI 36畫廊在臺灣的布局，可以看見臺灣在藝術領域的耕耘已漸漸於國際嶄露頭角。此次臺灣因防疫有道而提升了世界知名度，成為國際版圖中的一個亮點，期許未來臺灣的藝術版圖也能如此刻的光亮而登峰造極！

談到首次來臺參展的國際畫廊，讓我回憶起二○一八年的義大利Massimo De Carlo畫廊（簡稱MDC）首次來臺的情境。當時我還特別安排了展前的藏家見面會，並邀請其出席孫怡與李依依那場ART TAIPEI在Bluerider ART Gallery舉辦的展前講座。MDC於一九八七年在米蘭成立，扮演著將義大利藝術家帶入國際舞臺的重要角色；二○一二年於倫敦開設第二個據點，並在二○一六年三月、三十週年前夕進駐香港中環的畢德大廈。MDC在亞洲市場——尤其是中國和香港——經營多年，是香港巴塞爾藝術博覽會的甄選委員會董事之一。二○一八年MDC首次參展ART TAIPEI，以東西對話的方式，展出李傑、嚴培明、空間主義代表人物Lucio

FONTANA、六〇年代藝術前衛大師 Enrico CASTELLANI 以及激浪派藝術家 John ARMLEDER 的經典作品。由於 MDC 在 2018 ART TAIPEI 展出 FONTANA 的作品，爲臺灣藏家所收藏，故引發 MDC 隔年再度參展的意願，並帶來複合媒材藝術家道格‧阿特肯（Doug AITKEN）的裝置作品，其在紐約現代藝術博物館（MoMA）、惠特尼美國藝術博物館（Whitney Museum of American Art）等機構均有展出。以上種種乃因對 ART TAIPEI 有信心，所以再度來臺參展之證明。

知名的美裔華人余國樑在北京開設的墨齋 INK Studio，也是在二〇一九年首度來臺的展商。墨齋位於北京的草場地，是聚焦推動中國實驗水墨的美國畫廊；自二〇一二年創立以來，墨齋多次受邀約參與紐約軍械庫藝術展（The Armory Show）、香港巴塞爾藝術展，與上海西岸藝術設計博覽會等國際知名的藝術活動。墨齋爲 ART TAIPEI 帶來多位當代水墨大師的作品，包含鄭重賓、李華生與徐冰，借用水墨線條，窺看藝術家在水墨紋路中的動人生命敘事。

二〇二〇年我推動完整「產、官、學、藏」四大領域結合的策略成功，接獲許多

展商的反饋，一致表達此次的 ART TAIPEI 大約有七成是新的藏家，而且收藏年齡層有下降的趨勢；這些都是本年度累積的新經驗，期許未來協會的會員能夠凝聚更強大的向心力，展現臺灣藝術產業的爆發力！二〇二〇年的消費傾向因疫情而部分導引至 ART TAIPEI，這是所有展商的福氣與驕傲。這一年的十九家特展皆受到國外展商與產學界的正面回饋，肯定此次的特展規劃以拼圖的方式補足了展會的不同面向，以整體的策展戰略帶領 ART TAIPEI 往前躍進了一大步！而台灣藏家聯誼會的收藏展，盡現了臺灣藏家的實力，且公共藝術以學術兼容公眾打卡的需求，顯現臺灣藝術與文化的兼容並蓄。

第二十七屆台北國際藝術博覽會於十月二十六日圓滿落幕，能夠成功舉辦，除了感謝政府的防疫努力與人民的嚴謹配合，展商的好成績是大環境加上展商的努力及 ART TAIPEI 團隊的使命必達，一切機緣的共合，成就了這一場的「登峰造極」。正如行政院蘇貞昌院長在開幕式致詞所言：「臺灣是塊福地。」能與各位展商、藝術家、藏家以及喜愛藝術、支持 ART TAIPEI 的朋友們共享臺灣的福氣，是 2020 ART TAIPEI

最高峰的成就。

ART TAIPEI台北國際藝術博覽會二十七年來奠定了亞洲重要核心展會的地位，在世界各地的文化藝術界已成為每年十月底固定排入的年度計劃。參觀ART TAIPEI的同時也參訪了臺北市的各大文化機構，如二〇一八年貴賓導覽規劃於忠泰美術館、鳳甲美術館、中國信託金融園區；二〇一九年前往台北當代藝術館、朋丁、台北國際藝術村及故宮博物院；二〇二〇年則安排參觀藝術家周育正的工作室。ART TAIPEI近年打造「再品牌」的努力，於二〇二〇年國際重要藝文活動停擺時回望臺北，規劃與臺北市連結的特色展區，例如與台北101合作的「表裡之城 Visualizing the City」攝影特展，從101觀看城市，也從城市中凝視101，以具體的攝影作品體現臺北做為亞洲藝術與文化城市的特色與重要性。同時，ART TAIPEI打造「非營利藝術空間」特展區，結合了大臺北各大非營利藝術空間，共同烘托ART TAIPEI的精神主軸。

二〇一九年一月為臺灣藝術界迎來了前所未有的「旺年」。畫廊協會也展現了高度的團結與氣勢，連續兩屆將台北國際藝術博覽會推向另一個高峰。尤其在二〇一八

　　　　　　　　　　　「登峰‧造極」——臺北獨秀

年的 ART TAIPEI，更達成了多項空前的紀錄，創造了藝術市場的極大可能，再度讓臺灣的藝術博覽會在華人圈，甚至國際舞臺閃亮發光。在這股延續兩年的氣勢下，當然也吸引了國際藝博會及其他藝博團體的興趣，更在二〇一九年初引動了超級的藝術週。台北當代藝術博覽會、水墨現場、ONE ART Taipei、ART FUTURE 四個不同主題的藝博會，同步在一個週末舉行，一時之間，臺北儼然成爲東方藝術之都，匯聚了世界藝術圈的目光。

英雄創時勢，這樣的榮景，是由國內外各方藝術界的領袖共同創造出來的，這樣的壓力也讓我更加勇敢。面對各方給我的指教與批評，在國內媒體一致趨向台北當代藝博會的同時，我只能強化內心地挺下來，挺住畫廊協會二十七年來對於這塊土地的努力耕耘。幸而事後證明我們的實力依然在，而且更超越以往及創新，也感謝各方人士的集體貢獻，今天大家才能共享共榮臺灣的美好。

當世界的腳步變慢了，藝術依舊是撫慰人心的重要源泉，我們期待透過 ART TAIPEI 展會，呈現臺灣視野，並展現輻射國際的企圖心；而且洞悉時代趨勢，引領下

一波的藝術浪潮，共同爲保持對藝術的熱情火種而努力。在此刻全球藝術氣氛低迷的階段，內心之光的引導很重要，我們秉持共榮共好的良善期許，尋找自我的座標，並努力發展臺灣藝術的各方活力。

卷二

傳遞藝術火種，點亮星圖
—— 我見鍾經新與 ART TAPEI

◎楊清彥

我和鍾姊的緣分

我和鍾姊相識於二〇一四年。那年八月，我籌辦發起的藝術研修班要去臺灣遊學，想參觀臺灣的畫廊、美術館和藝術家的工作室，並且想要有些深入的交流活動。

由於對臺灣不了解，整個行程應該怎麼安排，心中沒有想法。六月底，我的導師皮道堅先生將鍾姊的聯繫方式給了我，讓我向她請教。我們通了一次電話後約定在廣州見一面，她說七月十二日將在廣東美術館舉行「張羽──意念的形式」展覽開幕式，會從臺灣來現場，我們可以在開幕式當天見面。

約定的見面，只能算是匆忙打了個招呼。現場來了許多重要的嘉賓，同時還安排了一場頗有聲勢的古琴演奏和茶道表演做為開幕式的開場。她的樣子十分疲憊，一直在忙前忙後，跟我想像中的大象藝術空間館創辦人的形象很不一樣。臺灣大象當時在

大陸已經有了知名度，這樣的時刻，她沒有光鮮亮麗站在臺上，而是事事親力親為在跟進開幕式的工作，讓我深感意外。

她回到臺灣後，立即給我發來一份特別周詳的行程安排表，不同的美術館、藝術園區、藝術家工作室，值得體驗的景點、夜市、特色餐廳，並標註了所有的交通和住宿，十分的細緻。心下便知這是一個做事很認真的人。也因為她的認真，需要預定的餐廳、登記參觀的美術館，她都提前完成了。我這邊卻因為第一次去臺灣，人員比較多，在辦理相關手續時出現了各種問題，導致整個行程從八月份延到了十一月份。鍾姊原先訂好的餐廳和行程統統都要取消，再重新安排。等我們在臺灣見面時，迎接我的是嚴厲的批評與不滿。她直接指出問題，讓我有些尷尬，但是一講完，她不滿的情緒也同時結束了。原來鍾姊的個性是這樣的。

在此之前，我們沒有深交，該行程的要求提得很粗略。沒有想到的是，在臺灣遊學的八天時間裡，鍾姊放下所有的工作全程相陪，無微不至地為我們安排好了一切。

早早地為我們聯繫好不同的美術館和藝術園區。從關渡美術館、臺北市立美術館、台

2014年11月，鍾姊（左2）和我們這些來自廣州的朋友一起在日月潭合影。

2016年11月，我與皮道堅老師（左5）、師母、廣州當代藝術博覽會創始人劉奕女士（右1）、廣州藝術家、藏家，和來自北京的藝術家侯珊瑚女士（左1）一起參觀大象藝術空間館。

2016年11月，我與皮道堅老師、師母、廣州藝術家、藏家、來自北京的藝術家侯珊瑚女士和她的先生一起參觀國立台灣美術館。

北當代藝術館，到蕭如松藝術園區、名冠藝術館，再到大象，每個點的參觀，她都會去預想我們對哪些具體的事物會比較感興趣。這一路走下來，讓我們對臺灣的藝術生態圈有了直觀的認識，更是收穫了珍貴的友情。

參觀臺北市立美術館，恰好遇上了「2014台北雙年展」。鍾姊邀請了北美館的策展人劉永仁老師為我們一行人導覽，透過眾多國際藝術家和臺灣本土藝術家的作品，讓我們對臺灣的策展觀念、展覽運作有了大致的了解。我們也有幸跟時任關渡美術館的曲德益館長進行交流。在參觀之前，曲館長為我們介紹起當地的美食，直接帶我們去吃了道地的牛肉麵，齒頰留香的同時，也為我們的行程增加了溫度。在參觀中，曲館長講解展館硬體設施的布局、軟體的考量，以及日常運作中的細節。正是一個個不起眼的細節，讓我們對美術館的建設者與管理者的專業精神深感佩服。隨後，在名冠藝術館的參觀，受到了陳館長一家人的熱情接待，美麗的陳媽媽留我們一同用餐，並親自為我們做了一大桌家常菜，又帶我們參觀了駐地的日本藝術家佐藤公聰先生的工作室；我們聽佐藤先生講起他的創作，談起藝術，大家似乎跨越了語言的障礙。縱使時

　　　　　　　　　　　　　　　　　　　　　我和鍾姊的緣分

間過了七年，這些溫暖一直留在記憶深處，成為臺灣印象的一部分。

如果沒有鍾姊的細心與周到，我們的臺灣之行不可能收穫如此豐盛。此後，幾乎每年我都會組織學員和藏家到臺灣遊學。也連續三年參觀ART TAIPEI台北國際藝術博覽會，在ART TAIPEI現場，從一個旁觀者的角度，我看到了臺灣各界對於藝術的支持，也看到台北國際藝術博覽會團隊的專業精神，在許多細節上非常認真。一個堅持了二十七年的藝術博覽會，走到今天很不容易，這是臺灣畫廊界對於臺灣藝術市場的愛惜與共同熱情，以及在學術上、藝術系統的建立上持續努力的結果。這一點，值得我們學習。

正是透過鍾姊架起的藝術橋梁，使我認識了臺灣的藝術、臺灣的朋友和臺北這座城市。

我和台北國際藝術博覽會的因緣

二〇二〇年十二月十六日至二十日，首屆「廣州當代藝術博覽會」開幕了，我的內心十分激動和感慨。當主辦方在開展前找到我，希望我能夠參與其中的部分工作時，我答應協助組織藏家、學員和藝術愛好者觀展。五天的展期，我帶領了九個專業團體參觀，共計一百三十人次，一個人來回地帶團隊並不容易。但是，這是一件多麼有意義的事情啊！

我在二〇一六年、二〇一八年、二〇一九年參觀過三次台北國際藝術博覽會，每次的體驗感受都不一樣。二〇一六年參觀 ART TAIPEI 是我組織的藝術遊學中的其中一站。首次參觀臺灣的藝術博覽會，特別留意不同的畫廊所帶來的藝術家的作品，沒

有建立藝術博覽會的整體感觀。記得當時看到了 Anish KAPOOR、Damien HIRST、夏卡爾、井上有一、白髮一雄等國際級大師的作品，也看到了我所認識的大陸藝術家和臺灣藝術家的作品，很有新鮮感。當二〇一八年、二〇一九年，鍾姊向我發出邀請時，又專程參加了兩次。

二〇一八年第二十五屆博覽會的主題是「無形的美術館」。這一屆，我是廣州代表團的成員，從十月二十四日參加「台灣藏家聯誼會國際交流餐會」到十月二十八日博覽會結束，參與了主辦方安排的所有行程。二〇一九年我帶廣州藏家團觀展，一行八人，也是全程參加了展前藏家晚宴、VIP預覽、主辦方安排的參觀活動和展商晚宴。兩屆的持續觀察，受益良多。台北國際藝術博覽會的執行團隊，從辦理入臺手續開始，提前告訴我們每一個行程。所有環節，都有專人服務；每個細節，都有溫馨提示，不曾遺漏。在會場現場，舒心悅目的環境，讓人眼前一亮。觀眾細細觀賞的節奏，自然而然地散發著他們對藝術的尊重和喜愛。參展商、藏家和藝術愛好者熱絡交流的場景隨處可見。我盼望著廣州也有這種質感和氛圍的當代藝術博覽會。

在藝術領域深耕九年，不斷播種培養藝術愛好者、培養藏家、培養策展人和藝術空間的專業經營者，希望廣州有一個更大、更專業的平臺，引入國內外優秀的畫廊機構，帶來最好的、最具有潛力的藝術家，讓藏家們、藝術從業者和藝術愛好者，在這個平臺實踐他們的審美眼力。使評論家、美術館館長、藝術媒體集聚在這個平臺，共同喚起更多人關注藝術、熱愛藝術，將視野、視覺延伸到國際範圍，而不僅僅侷限於本土化的交流。

在台北國際藝術博覽會的所見所聞，讓我深切體會到一個藝術博覽會不只是商業的、漂亮的展會。它還是一個能夠吸引人們前往的精神平臺，在此進行知識交流、專業交流和情感交流。是調動不同資源、匯集不同能量的藝術活動場所。ART TAIPEI，給我的內心留下了一個火種，當廣州也有了這樣的場域，就自主地投身其中奉獻力量，發光發熱。藝術的交流與傳播，就是因為有了不斷傳遞火種的人，於是，共同照亮了藝術的天空。

參加台灣藏家聯誼會國際交流餐會

二〇一八年十月二十四日，經新邀請了著名評論家、策展人皮道堅先生、德國駐廣州總領事夫人龔迎春女士和我，共同參加台灣藏家聯誼會國際交流餐會。交流餐會除了台灣藏家聯誼會的成員，還邀請了日本收藏家俱樂部「One Piece Club」的創始人石鍋博子女士和俱樂部的成員代表。餐前交流的主題很有意思，「第一件收藏品經驗分享」，藏家代表們要講講自己的第一件藝術品的收藏故事。

One Piece Club 的創始人石鍋博子女士的分享，充滿了趣味。她在參加一個活動時，抽獎抽到草間彌生的作品，但是，當時卻不喜歡草間彌生的南瓜，從換作品開始一頭栽進了藝術收藏中。隨著對藝術的了解，她在收藏方面也愈來愈深入，於二〇〇

七年成立非營利組織 One Piece Club，一個由「純收藏家」組成的藝術收藏俱樂部。石鍋博子女士同時也分享了俱樂部的三大規劃，打破了藝術收藏一定是財富人群的界線。這個核心思想，滿打動我的。

臺灣藏家們的分享，很有地域特徵。因為臺灣跟海外的聯繫比較緊密，在收藏方面，會敏銳地掌握國際資訊，視野開闊。所以，我聽到了有收藏比爾‧維奧拉（Bill VIOLA）和大衛‧霍克尼（David HOCKNEY）作品的藏家故事，收藏年代比大陸要早很多。還有一位藏家，他的第一件藏品就是趙無極的作品。九〇年代初期，隨著臺灣經濟的崛起，收藏者的目光會投射到既吸收了西方藝術的精華，又具有中國文化基因的海外華人藝術家身上，趙無極、常玉的作品便由海外引入了臺灣。

在聽分享的過程中，注意到了一個特點，大部分藏家是很偶然地進入當代藝術的收藏，但是起點很高，這種高起點，一方面是臺灣具備了天生的優勢與條件；另一方面，臺灣藝術市場的建立機制比大陸早了二十年，畫廊為他們提供了優秀的藝術家資源，同時，這些經驗豐富的機構，又是最早將目光放到大陸的人。吳冠中、何多苓等等

藝術家的作品，也從九〇年代初開始到了這些藏家的手中。

每一個收藏故事，都有其獨特的地方。其中有一位藏家動情地講到他在藝術收藏的過程中，如何影響到了孩子的興趣愛好，他的孩子在國外留學期間修了美術史專業，所寫的論文得到了最高分，這些都是來自家庭的潛移默化。當藝術成為了家長與孩子共同的驕傲，這種文化的紐帶，會形成一個家庭獨特的精神氛圍，它是比物質更寶貴的財富。還有的收藏故事，是從自己對於藝術作品的研究開始進入的，在收藏作品的同時，會一直關注這個藝術家創作理念和不同時期的作品形態。這些收藏故事有很多共性，隨著藏品的積累，要不斷豐富自己的閱讀，不知不覺中就擴展了藝術知識。藏家們對藝術的熱愛與探索，傳達出了藝術收藏的美妙。

如果沒有藏家聯誼會這樣的平臺和藏家活動，來自不同地域、不同行業的藝術品收藏者，就沒有機會享受到如此豐盛的精神盛宴。

令人難忘的觀展體驗

每次跟人分享二〇一八年的 ART TAIPEI，都會講到當時特別打動我的地方。將此提煉爲：詩意的瞬間、盛大的氣勢和一個散發著藝術光芒的地方。

一、詩意的瞬間

至今，仍記得見到英國藝術家 Luke JERRAM 月球裝置作品的情形。在踏入展場的一瞬間，視線立即被展館頂端懸掛的一個巨型月球所吸引，神祕的、遙不可及的月亮，震撼地出現在眼前，美得令人猝不及防。無論往哪個方向走，一抬頭，目光就可以迎向它。在一個意境如此浪漫的環境裡觀賞藝術作品，讓心靈充滿了詩意。

整個展館敞亮、開闊，毫無擁塞之感。灰色地毯的「簡」和白色展示空間的「淨」，使環境顯得典雅、舒適。藝術作品在燈光的投射下，分外怡目。開放式的空間，使觀眾游走其間，自然而然地與藝術拉近了距離。我也忍不住慢下了腳步，想要細細地觀賞。但此時的任務是參加開幕式，這也是我同樣期待的部分。在工作人員的指引下，很快走到了現場。

二、盛大的氣勢

這裡燈光聚集，舞臺上純白系的背景，與觀眾區整齊劃一的白色椅子交相輝映，使現場極具氣勢。「無形美術館」的主題從隱約的月球中跳脫了出來，與粉色的講臺、盛放的鮮花，一起傳遞出了 ART TAIPEI 開幕式的盛大慶典即將開始。主持人開場、理事長致辭、總統賀電、副總統賀電、行政院賀電，表演藝術家帶來的玻璃水晶球共舞的精采表演，觀眾的華服，每一個環節，都看到藝術在此時此刻的尊貴。

觀察到一個細節，包裹椅子的椅套清一色的銀白，乾淨到連一絲褶印都沒有，所有的垂直線如同固定在隱形的尺規中。我曾經在政府的文化部門工作過六年，策劃和組織過的文藝活動大大小小近百場，對於活動場地的布置，形成了一個職業習慣。無論參加什麼類型的慶典與活動，都會觀察一下對方的場地是如何布置的。一個活動的專業性，是透過現場的細節體現出來的。在 ART TAIPEI 開幕式的現場，整個場地的氛圍在無言地告訴觀眾：你們是我們的貴賓，我們要用最好的姿容迎接你們的到來。

三、一個散發著人性光芒的地方

觀展時的美學感受，很多時候依賴視覺的引入。大空間與小空間之間的協調感，一件藝術作品與另一件藝術作品的哪種表現形式吸引了觀眾的注意力與目光，這些，都是視覺層面。對一個博覽會的人文感受，則是來自於它的「人」。由人形成的文化、由人提供的服務。

每一天，我都會去現場，那些洋溢著笑容的展場義工，給我留下了美好的印象。

「您請進哦」、「歡迎您哦」、「請問有什麼可以為您服務」，這些禮貌又周到的言語，總是讓一個身在異鄉的人毫無生疏感，她們讓你安心在這裡觀展、進出，享受著會場的溫暖。在現場，我也總是遇到畫協和藏家聯誼會裡熟悉的面孔，在不同的時段陪朋友觀展，他們自然而然將自己當成了博覽會的主人，露著親切的笑容為來賓導覽。

我觀察著，從觀眾入場開始的指引、攜帶物品的寄存服務、現場觀展時專業導覽服務，藏家和藝術愛好者、媒體所需要的任何相對應的服務，在這裡都有人給予指引和關懷。點點滴滴，無不透露了台北國際藝術博覽會團隊的專業精神。在這個藝術博覽會時代，ART TAIPEI不僅僅傳達了「這是一個市場、這是一個平臺」，它更展現出了這個時代最缺乏的待客之道，真誠和暖意。

一條通往精神的隧道

我在ART TAIPEI的特展區觀看「共振‧迴圈——台灣戰後美術」作品展，有種親切感。每次到臺灣都會去美術館看展和拜訪藝術機構、藝術家，慢慢地就接觸到了臺灣藝術的發展脈絡。二〇一四年參觀蕭如松藝術園區，通過這位前輩的生平和藝術成就，對臺灣日據時代和戰後時期的美術有了初淺的認識。知道某個藝術家的名字，或是聽聞到某些歷史事件，所知的資訊並不連貫。但是，一

2014年11月，在名冠藝術館總監陳昭賢陪同下參觀蕭如松藝術園區。

　　　　　　　　　　　　　　一條通往精神的隧道

2016年，我組織的藝術遊學團參觀台北市立美術館。

旦有了認識，就會在不同的場合、不同的讀物中產生更多的聯繫。

二〇一五年，我在北美館看了「台灣製造・製造台灣：臺北市立美術館典藏展」。這一次，知道了陳澄波、廖繼春等前輩畫家，對一九四七年之前臺灣藝術及文化發展的面貌，有了更豐富和更立體的形象。同年十二月，參觀「香港水墨藝博」時，在展會上聽了劉國松先生和我的老師皮道堅先生的精采對談，劉國松先生有一句話，至今讓我記憶深刻，他說：「有所創造，才是真正的藝術

家。只有對新的藝術思想進行實驗、實踐，打破抽象與具象的界限，不受任何繪畫觀念的限制，藝術生命才能不斷向前。」因為這句話，回到廣州後，又特意找了劉國松先生的一些採訪和「五月畫會」的背景資料來看，臺灣五〇年代興起的「畫會時代」就是在這個過程中建立了印象。

後來，隨著我和臺灣大象藝術空間館創辦人鍾經新女士的交流愈來愈多，會不時聽到李仲生、李錫奇、霍剛、朱為白、歐陽文苑這些臺灣畫壇前輩的名字和「八大響馬」的來歷。鍾姊還特意給我講了「東方畫會」和「五月畫會」的歷史。順著這個話題，我問鍾姊：「大象剛起步時，所做的展覽為什麼從戰後藝術家開始？」她說：「這些前輩藝術家的藝術價值被嚴重低估了，他們推動了臺灣現代藝術史的發展，需要有人重新梳理這段歷史，通過展覽讓更多的人看到他們在那個時代的前衛性和當代性。」當西方的藝術思潮湧向臺灣時，他們像海綿一樣吸收和學習西方藝術，不斷地探索、思考和創新，帶著批判精神在東西方藝術之間找到屬於自己的藝術語言，在傳統與現代的衝突中建立臺灣意識。他們繪畫中「民族性」、「現代性」和「世界性」的課題，在今

　　　　　　　　　　　　　一條通往精神的隧道

天，仍然可以給後學以參照。我想，這也是在 ART TAIPEI 呈現這個展的意義吧！

這些三「開新」、「立異」之作，既可以看到二十世紀五〇年代現代主義美術運動對藝術家的影響，也可以深刻體會到「藝術存在於產生它的文化裡」。李仲生先生的作品，直抒胸臆，色彩分明，用抽象的手法表達了他的心象和道家思想。朱為白先生的作品裡的飄渺、虛無之感，讓人陷入《尋道》的追問中。也體會到了蕭勤先生所說，他創作上的變化與轉折，是以中國的東方文化根源為始，看似簡約單純的抽象作品，其實是融合了東方哲學思想與西方藝術表現形式以及個人化演繹之後的一個複雜性信念系統。這些藝術家的思想火花、觀察世界的方式、切入生活的視角，不僅給當時的觀眾帶來許多超前的、新鮮的精神體驗，也使今天的觀眾仍然為他們的藝術感染力所折服。

與「共振‧迴圈──台灣戰後美術」展的偶遇，雖然不能領略臺灣戰後藝術的全貌，但是，在 ART TAIPEI 兼容並蓄的藝術氛圍裡，意外地串連起了曾經收集過的知識和見聞，從未知開始走向已知，讓我經過了一條精神的隧道。

傳遞藝術之光

這兩年，如果遇到企業出身的藏家在偏離城市的地方要建立藝術空間，我就會分享毓繡美術館的故事，和館長李足新寫的「美術館人筆記」。

當我從中讀到「讓美術館像廟一樣多」、「做偏鄉美術教育猶如下水道工程，重要卻不易被看到，教育及國際級展覽是我們的初衷，必將堅持」、「推動『我的美術課在美術館』計劃，讓偏鄉小孩有機會親睹世界級作品，豐富孩子的心靈，讓藝術陪伴他們成長」，我為這些從心底流淌出來的文字和美好的藝術情懷所打動。再讀毓繡美術館的創辦人侯英蓂、葉毓繡伉儷，以「一輩子做一件有意義的事」為理念，來推廣臺灣寫實藝術的成果、建立國際寫實藝術交流的平臺，讓身處山林之地的人們透過藝術可

以跟世界接軌，獲得美學滋養和開闊的精神視野，他們的胸懷和格局令人敬重。

我認識毓繡美術館的機緣，是在二〇一八年的台北國際藝術博覽會上。當時，我正循著展區一個個往下看，見許多觀眾圍繞著一組作品在拍照。展臺上有一個跪著的女人，雙手相握，背部蜷曲，臉部低向雙臂之間，表情若有所思。在燈光下，皮膚的質感、若隱若現的血管，清晰可見。我對寫實雕塑時有接觸，但是，如此逼真的作品卻是首次見到。這件作品是毓繡美術館的館方典藏，澳洲雕塑藝術家Sam JINKS的作品。它的表現形式並不是為了展現人體之美，是藝術家透過自家後院中母蜘蛛生育後即死亡的現象，引發對不同生命的觀照，將轉眼即逝的心靈感觸延伸至人類「從生到死」的過程，用五件作品來進行表達，《跪著的女人》是其中一件。向工作人員詢問「毓繡美術館」在哪裡？她告訴我說，在南投草屯九九峰山下，是比較偏遠的地方，但是，它們的建築特別美、特別有詩意哦，還獲得了臺灣建築首獎。我頓時好奇了，是什麼人、什麼機構投資了這個美術館？花大力氣建得這麼美，為什麼不選中心城市？在不同的城市，藝術的審美趣味差異是大的。在偏遠的地方，要考慮受眾的話，美術館

的館藏、平時的展覽，都會相對保守一點。這個美術館的館藏滿有意思的，雖然是寫實，卻是帶有觀念的寫實，它的觀眾能夠接受嗎？我去過的小城市，美術館的館藏一般會趨向傳統的繪畫類作品，展覽也是中規中矩的。毓繡美術館的展覽和收藏起點卻相當高，讓我產生了想要繼續了解的念頭。

我找了好幾篇關於毓繡美術館資訊來看。它在臺灣「文青最愛逛的地方」中榜上有名，在鳳凰衛視的公眾號中也特別介紹了「這座鄉間的美術館，與自然融為一體」，在上海的「半層書店」，也有建築師的專題分享。我從不同的影片中、圖片中品味建築師廖偉立先生為營造一個與環境相融的美術館，所展開的視察與思考，對於建築與自然、建築與藝術、藝術與人文之間的關係，有著清晰的進入路徑。在這個藝術地景的再造中，看到不同層面的人為此傾注的心力。建築中流露出的情感，是藝術人的精神圖景與內在的智性，這些正是在物質充盈的今天所缺乏的。

希望將我從毓繡美術館和台北國際藝術博覽會所見到、感受到的「藝術之道」分享給更多人，讓藝術的光芒照耀到更遠的地方。

不只是一個藝術博覽會

一

走到「有章藝術博物館」的展區，充滿活力的藝術氣息迎面撲來。地毯由色塊飽和的紅、橙、黃、綠、藍組成，與地面的木製裝置作品形成了強烈的對比。白牆上掛置的螢幕循環地播放錄影作品。這個展覽探討「學院型美術館創造當代藝術的趨勢」，還有新生代藝術家「不再承襲舊有，而試圖開創新趨時，所呈現質感優質的裝置與錄影作品所建構的是什麼？」。

展覽主題讓我想到了「藝術的未來」，和奧布里斯特（Hans-Ulrich OBRIST）在寫

給侯瀚如的信件中所說的：「我們有一個資料共用的未來，和一個需要重新自我定位甚至重新改造才能繼續充當關鍵文化弄潮兒的藝術制度化體系。」這段文字隱含了策展人所提出的問題。新生代藝術家沒有歷史包袱，「不再承襲舊有」是他們的選擇題。

當整個社會進入數位化時代，藝術生產也不可避免進入了新技術時代。學院老師運用多媒體輸出知識，不同學科之間的交匯也愈來愈多，引導著學生將多元思維融入藝術實踐當中，尋找到切入當下社會語境的能力，和將社會問題視覺化的能力。激發新生代藝術家具有更深刻的問題意識、實驗意識，不斷擴展藝術的邊界。如果「承襲舊有」不是為了活在過去，而是奔向更深遠的未來，藝術作品的表現形式無論構建的是什麼，它的文化基因始終在生長。會隨著新生代藝術家感知世界的方式，而同步更新藝術的面貌。這組作品，不僅讓我看到了學院美術館對未來的思考與探索，也還原了我的「文化記憶」。

二〇一六年十一月，我曾經和皮道堅老師、師母、鍾經新女士和廣州的藏友們參觀過臺藝大。校園的建築群，抒寫著這裡的人文氣息和歷史痕跡，尤其是被玻璃帷

幕包覆的有章藝術博物館，它呈現出低調、內斂又時尚的氣質。為了保護這座歷史建築，使用了玻璃圍護它，不僅使舊建築仍可以被閱讀，新帷幕產生的光影也豐富空間結構，使新老之間的美學特徵完美地融合在一起。現代主義的建築手法為這座舊磚體建築引入一種新的視野和一種新的打開方式。這裡正在進行2016大台北當代藝術雙年展「去相合──藝術與暢活從何而來？」，邀請了來自法國、英國、美國、中國大陸、日本、香港、澳大利亞、義大利、土耳其、捷克，及臺灣當地，共計三十名藝術家共同參加。策展人朱利安教授是國際知名的漢學家、法蘭西學院的院士，學術地位和影響力不言而喻，可見有章藝術博物館具備國際化的視野，對於開啟東西方藝術文化上的對話，建立臺灣當代藝術交流的重要平臺顯示出了非凡的力道。我對當時展出的作品形式有些三模糊了，但是，對由一個學院美術館牽頭舉辦「雙年展」所傳達出的能量，至今記憶深刻。無論是雙年展，還是在 ART TAIPEI 的現場，始終透露著「臺藝大」和「有章」的文化理想與抱負──領航「學院型美術館創造當代藝術的趨勢」。

二

看過不少行為藝術家的表演影片和圖片，如小野洋子的《切片》、烏雷（Ulay）和瑪麗娜・阿布拉莫維奇（Marina ABRAMOVIĆ）的經典之作、伊夫・克萊茵（Yves KLEIN）的《隆入虛空》、博伊斯（Joseph BEUYS）的《7000棵橡樹，城市造林替代城市管理》、《如何向一隻死兔子解釋繪畫》、謝德慶的《打卡》、《不做藝術》，集體行為藝術作品《為無名山增高一米》等等。剛接觸到這些作品時，對行為藝術的認知跟普通觀眾沒什麼兩樣，看到「十分前衛」、「驚世駭俗」、「神祕性」的行為表演，也會產生「在表達什麼」的疑問。藝術的巨大魅力，正是在於此處。對於超出理解和接受的範圍只要存疑，然後去探索它，就像被一個磁場吸引一樣，讓你從外緣一步步進入核心地帶，不斷地透過對作品和背景資料的閱讀，梳理出線索，然後潛入到藝術家的思想中，藝術的視野就這樣逐步打開了。

此刻，台北當代藝術館以「視覺×身體×世界的互換體系——行為藝術八個展」

做爲策展主題的作品，並不是單純爲了瞭解讀一組作品的觀念，而是要探討「行爲藝術在商業機制下收藏的可能」。這是我沒有深入想過的一個問題。

行爲藝術做爲一種先鋒藝術，它打破了既有的價值觀和人們所熟知的藝術形式。理論家約拿·韋斯特曼（Jonah WESTERMAN）評論說：「行爲不是（也從來不是）一種媒介，不是藝術品可以成爲的東西，而是一系列關於藝術如何與人和更廣泛的社會世界聯繫的問題和關注。」嚴格意義上講，它不是一件「藝術品」，而是一種動態的行爲，強調的是「現場性」、「過程表演」，保存方式只有錄影和攝影，以及在表演過程中所應用和產生的物品。收藏「行爲藝術」實際收藏的是藝術家所表達的觀念和智慧，收藏家進入的門檻是比較高的。所有的市場行爲，必然和銷售聯繫在一起。誰來主導「行爲藝術」的銷售並確立定價機制？誰來推動「行爲藝術」的收藏？這是行爲藝術在市場化過程中必須建立起來的機制。

當我發散性地思考這些時，有一位觀眾正端著咖啡在靜靜地觀看許淑眞的行爲錄影紀錄。這是一位有著深度思考、熱切關注社會邊緣群體，並以身體和生命探索爲實

踐工具的行為藝術家。她的創作，不斷啟迪著觀眾去思考「沒有藝術品的當代藝術價值何在？」她運用大量的田野調查做為創作的原始素材，進行跨學科的藝術行為展現。

也以藝術為媒介深入到「庶民日常」中，發現問題，直面社會權力。她說：「藝術行動是需要有顛覆主流思想的客觀性和普遍性抱負的。」即使在生命的最後時刻，她仍將自己對疾病、對生命的體驗，透過影像傳達出藝術行為最深刻的社會價值。

偶然的觀看，不足以了解這位行為藝術家短暫而富有洞見的一生；更不能具體地勾勒出臺灣行為藝術家們的多重視角；也不能細緻地梳理出「行為藝術在商業機制下收藏的可能」。但是，的確引導了一位藝術觀眾聚焦地思考了行為藝術的發生、發展與收藏這件事。

三

初次聽到「鳳甲美術館」時，以為它是專門收藏刺繡作品的美術館，在看了美術館

209　　　　　　　　　　　　　　　不只是一個藝術博覽會

的展覽圖錄和藝文活動的資訊後，才知道我的認知偏差有多大。刺繡作品只是美術館館藏中的一個門類，其他還有傳統繪畫、現代繪畫和當代藝術。「鳳甲」建館至今，長期致力於推動臺灣當代與新媒體藝術，是一個國際錄像交流與對話的平臺。同時，在美學教育方面成績斐然。

此次，美術館以侯怡亭的錄像作品構成「繡像臺」展覽，呼應美術館的刺繡館藏所進行關於觀念上的挪移，立意很新穎。我在工作中曾經接觸過「廣繡」的推廣專案，它的傳統性使它歸屬於非物質文化遺產的名單中。所以，一談到刺繡，人們腦海中就會彈出「傳統」與之對應。如果硬要讓它與當代藝術發生聯繫，也只是用刺繡的工藝，繡出當代繪畫作品；或是運用刺繡的物質材料，布、絲線等創作出裝置作品。侯怡亭直接選取鳳甲美術館所典藏的作品進行實驗性的創作，運用錄像這一媒材進行重新演繹，在攝影圖像上刺繡，來探討材料迭合後所產生的現代化樣貌；在改變刺繡語言的同時，也與影像生產的方式產生了連結，讓觀眾進入了傳統技藝的當代維度裡，這種「觀念的挪移」真是巧妙又有延展性。這是一個傳統與當代並行不悖，並且具有學術價

2016 年 11 月，參觀有章藝術博覽館合影留念。

值的作品與展覽。

　在 ART TAIPEI 這個「無形的美術館」中，台北當代藝術館、毓繡美術館、有章藝術博物館、鳳甲美術館，運用不同的策展理念來呼應同一個主題，展現了台北國際藝術博覽會的開創性。讓觀眾體會到了藝術博覽會並不只是一個裝作品的地方，通過各具特色的四個美術館，看到了臺灣多元化的藝術景觀和藝術觀念的前瞻性。這裡，不只是一個藝術博覽會。

另一種藝術景觀

二〇一八年，參加了ART TAIPEI為藏家製訂的「貴賓導覽規劃」。三天的行程，參觀了「中國信託金融園區」、「鳳甲美術館」和「忠泰美術館」，得以近距離深入臺灣藝術空間和美術館的建築中、展呈中和創辦人的理念中，領略具有衝擊力的藝術觀和價值感。在主辦方細緻、周到的安排下，獲得多種藝術情境的體驗。

行程的第一站是參訪中國信託金融園區。這是一個與藝術共生的金融園區，整個園區的設計圍繞「為家」、「興業」、「登峰」、「行遠」四個意涵。無論是三棟主體建築，還是園區導入的各項環保節能設計，和全力打造的全臺唯一座戶外蕨類生態公園的用意，無不體現了創辦人的家國情懷，將內心的情感、對企業的期望、幸福生活應該擁有的面貌，淋漓盡致地展現了出來。通過「讓藝術走進生活，一道道美麗光景，就在

身邊」的方式，營造美好的環境，讓參觀者在欣賞藝術作品的同時，認識藝術巨匠，讓藝術聯結起過去、當下和未來。這是一個企業最有智慧、最具深意的表達。

從戶外走向主樓，途中有阿根廷藝術家湯瑪斯·薩拉切諾（Tomas SARACENO）的作品《雲城市：HAT-P-12》。這位藝術家也是一位建築師，他的作品結構很講究，看似很隨意的造型有著力學與材料學的考量，並且充滿了未來感和對城市生態變化的遐想，跟園區的主題很契合。作品中幾何體的聚合，像一個有機的生命體，活力十足。每一個單獨幾何體的實面，由鋼條與鏡面板組成。在陽光下，草地、靠近的人和旁邊的建築物，在鏡面的反射中成了作品的一部分，趣意盎然。在這樣的環境中行走，連步伐也輕快了。在工作人員的帶領下，參訪團很快就來到了A棟的大廳。

我們一進入大廳，便被一件巨大的數位作品吸引了。迎面而來的高牆，讓我們彷彿置身於一個夢幻的、科技的大自然中。巨幅的、不斷變化的迎客松和飛流的瀑布，有著超自然現象的光影。兩旁嫣然的桃樹和藍天白雲、綠意盈盈的草地，美輪美奐，完全將我們融入其中了。導覽員說：「這個作品叫《生聲不息》，由日本藝術團隊Team

Lab及臺灣橙果設計公司攜手，為迎賓大廳量身打造的。『生』指生命，『聲』為聲音，《生聲不息》表達迴圈不息的精神價值，傳遞中國信託珍惜臺灣、『守護與創造』的企業使命。作品的硬體造型源自辜濂松先生親手設計的企業雙C標章；整個作品的技術運用了最頂尖的科技媒材結合數位3D軟體繪圖，呈現臺灣特色景物的四季更迭。它還利用了大數據，透過程式即時運算氣溫、人口數、股票漲跌等變化，是一件『會脈動』的數位互動藝術裝置。」[1]說完，導覽員讓我們走到地面的中央，踩在清澈的「水面」，追逐遊得正歡的魚群，去體驗作品亦真亦幻的感覺。

我以為這件作品當屬震撼之作時，隨後，走到進入B棟大廳，懸掛於大廳之上，北歐藝術家奧拉維爾‧埃利亞松（Olafur ELIASSON）的經典之作——《Enlightenment Sphere》，又驚豔了我的雙眼。一個壯觀的球體懸掛於大廳之中，無比耀眼，尤其在灰色牆面的襯托下，似乎點亮了整個建築主體。導覽員說，這個球體以兩千一百七十五片手工玻璃鑲嵌而成，直徑達二百七十五公分，是由鋼質線條與幾何玻璃懸繞疊合而成。我仰望著它，無論從哪個角度觀賞，它都回

1 資料詳見中國信託金融園區網站。

2018 年 10 月，參訪「中國信託金融園區」。我和德國駐廣州總領事夫人龔迎春女士（右）與鍾姊（中）合影。

2018年10月，參訪「中國信託金融園區」。

應以璀璨的光芒，妙不可言。經常聽身邊的一位好友談到Olafur ELIASSON的作品帶給他的啟發，甚至傳給我許多作品的圖片，但見到原作的這一刻，才終於理解好友的激動。

來到了C棟的參觀，突然發現這裡有我最欣賞的藝術家安塞姆‧基弗（Anselm KIEFER）的作品《秋天的神祕網紋：獻給保羅‧策蘭》。基弗有不少作品直接以保羅‧策蘭（Paul CELAN）的詩歌為主題，能夠在園區看到原作，感受KIEFER畫作中深沉和厚重的歷史意識，品讀它的隱喻和詩歌與藝術的關係，是意外的收穫。一件件作品的觀賞，有世界最著名的雕塑大師亨利‧摩爾（Henry Spencer MOORE）的作品《臥女像》，德國攝影藝術家安德莉亞斯‧古爾斯基（Andreas GURSKY）的作品《大教堂》，讓我聯想起他的老師貝歇夫婦（Bernd and Hilla BECHER）的作品。莫內、夏卡爾、趙無極、草間彌生⋯⋯這些藝術家的名字都是如雷貫耳。在心裡暗歎，企業的藝術收藏能夠達到這樣的高度，實屬難得。每件作品都代表了藝術家當時的思想與觀念，能夠雲集世界級重要藝術家的作品，這種全球視野的收藏觀，是一處精神高地。

藝術跟任何方面的結合，都能產生一種新的藝術景觀。當企業的藝術收藏與園區打造、企業文化的表達成為一個體系，並且對公眾開放時，園區與參觀者之間就有了一種值得記憶的體驗連接。通過交流後，當參觀者將無與倫比的體驗感、連同企業收藏的藝術景觀進行傳播時，無形中讓同類型需求者獲得了一種有價值的參考。所有的意義都來自於交流，當 ART TAIPEI 與園區、與不同美術館攜手開展對外交流活動時，就將臺灣良好的藝術形態從一個城市傳播到了另一個城市，共同拓寬了臺灣藝術生態的格局。

認識臺灣的藝術生態

一

二〇二〇年開春，同去臺灣參加二〇一九年台北國際藝術博覽會的朋友們在一起聚會，共憶此次遊學的點點滴滴。她們當中，有企業家、資深藏家、畫廊主、室內設計師和藝術愛好者，大家分享著自己的體會與視角，講起此行的收穫，對於藝術空間的陳設與文藝氛圍的感受。透過貴賓晚宴、展商晚宴中與鍾理事長、藏家、參展商的交流引發的思考，觀看 ART TAIPEI 時所體驗到的專業精神，還有所有導覽員對藝術的熱愛，一個個難忘的場景又打開了。

一行人到了臺北，辦理飯店入住後，利用有限的兩個小時去「罐子茶書館」參加茶話交流。時間有點緊張，從下飛機到入關，再到飯店，沒有一點空隙可以耽擱。當晚還要參加台灣藏家聯誼會國際交流餐會，所有人都覺得行程有點緊張。但是，兩個活動都是大家期待的，哪一個都不想錯過，只好搶著時間，難免有些緊繃感。

廣州藝術圈的許多玩家，也是雜家，從收藏字畫、當代藝術到品茶、玩香，都是混著玩，是一幫有趣的人。到了臺北，想多看看不同的藝術空間。來到「罐子茶書館」，招牌上知名藝術家徐冰的英文書法作品讓人眼前一亮。到樓下接我們的工作人員說，寫的是 Cans Book Shop，書館的英文名。看招牌，就知道創辦人有著不俗的品味。果然，七層樓的房子，每層的功能各不相同，那個美感卻是恰到好處。地下一樓是展廳，剛好有個小型的藝術展，作品個性鮮明而富有活力，適合潮流一代。二樓是書店，經營著故宮博物院的絕版書籍。三樓展示著古器物和日本、臺灣手作人的作品。在工作人員的帶領下，我們從三樓坐電梯到了七樓，遊學團成員穀雨的師友蔡永和老師已經在等候我們了。

進入茶室的瞬間，彷彿跟外面是兩個世界，幽靜、高雅，盡在眼底。永和老師笑意盈盈地歡迎我們，又爲我們介紹泡茶的茶藝師和她兩位美麗的女兒。她們爲我們展示茶藝，茶藝師細說茶道。她的家庭是以茶傳家，一家人都愛茶，兩個女兒深得家傳。她們在大學，讀的卻是藝術專業，一位畫水墨，一位從事新媒體藝術。所以坐下來，既可以聊茶也可以講藝術。創辦人劉太乃先生雖然在外地，囑咐好友和同事接待我們時的細節考慮得這麼周到，讓我們回想起來，倍覺溫暖。

精美的茶席，布置成了古雅和現代相互融合的風格，器物的選擇、擺放的疏密關係都體現了茶人的審美。我們拿在手上的杯，每一只都可以細細把玩。品茶之時，配的音樂很特別，好像從悠

2019年10月，在臺北「罐子茶書館」進行茶話交流會。

遠的地方傳來，喝完兩泡好茶，心就靜了。永和老師說，這是日本的一種傳統絃樂器，叫「三味線」。在這樣的氛圍中，時間好像也被拉長了。兩個小時的交流，品了茶、聊了音樂、攝影與藝術，看了展，買了心儀的器物。看了一位雕塑藝術家的作品。又在永和老師的引見下，結識了CANS《亞洲藝術新聞》的鄭乃銘老師。回到廣州後，讓我有了看CANS新聞的新習慣。大家回憶說，那晚真是精神和物質都得到了極大的滿足。臨睡前，耳邊仍迴響著品茶之時，三味線若有若無的樂聲。

二

在廣州，大家也會參加各類型的宴會和藝術交流活動，卻是第一次受邀參加台灣藏家聯誼會國際交流餐會。在交流會上，感受著新朋舊友歡聚一堂把酒話藝術的氛圍，也藉此機會認識了臺灣的藏友和深圳代表團的朋友們。

大家說，在這次的活動上聽了鍾理事長的發言，深受感動與啟發，會以「收藏家」

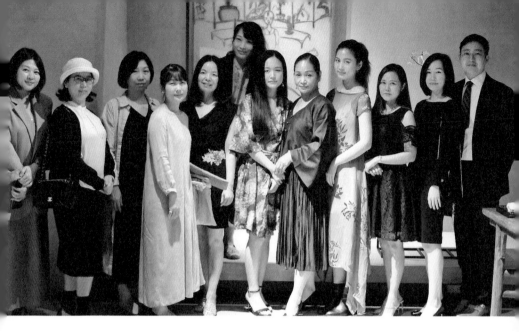

2019年10月，在臺北「罐子茶書館」進行茶話交流會後，與美麗的茶藝師和Lulu合影。

的公共展示與公共交流的機會，跟大性、梳理他們的收藏脈絡，建立更多的組織，系統地呈現臺灣藏家的學術成立一個能夠代表藏家群體整體面貌藏友間的交流很私密。她特別希望的藏家是學習型、研究型的，但是，新的想法和開闊的眼界。她說，臺灣習、交流與收藏展，讓我們有了一些誼會」的初衷，與創辦之後開展的學了鍾理事長上臺講創立「台灣藏家聯人興趣和愛好，沒想過其社會性，聽社會意義。以前，純粹當成自己的私的身分去思考這個角色的社會價值與

衆、跟社會產生互動。

收藏對促進臺灣藝術生態的良性發展有著雙重意義。一方面，支持本地畫廊的生存、發展和本土藝術家的創作，讓他們將更多、更好的藝術理念得以呈現，不同媒介、不同形態的藝術作品通過藏家的發現、收藏，為家庭、為社會、為時代集聚了一筆豐厚的精神財富；另一方面，通過收藏國內外優秀藝術家的作品，新的藝術思想、藝術形式能夠不斷地引入臺灣，不僅提升了藏家的藝術視野，同時也促進了臺灣的藝術氛圍。

鍾理事長說：「在二〇一八年三月，我成立了台灣藏家聯誼會，同年十月，就在ART TAIPEI推出『開·窗——台灣藏家錄像收藏展』，當時覺得這個門類相對來說比較冷門，但是藏家們拿出的藏品卻讓人意外，收藏的視點很高，這更加堅定了我要持續做藏家展信心。今年（二〇一九）ART TAIPEI，再次以『佇立·遠望』為主題，分享藏家的攝影、裝置跟雕塑的收藏。我希望在ART TAIPEI的平臺上，讓更多的藝術觀眾了解到臺灣藏家過人的眼光、豐富的學養和他們對藝術的思考，引領公衆審美趣

2018 年 3 月，率領「皮粉團」參加在香港舉行的 ART TAIPEI 貴賓晚宴。

味。也使 ART TAIPEI 與藏家們的關係更緊密，共同挖掘藏品的深層價值，傳播藝術收藏的精神風貌。」

當時，我被鍾姊這一席強大使命感的發言所鼓舞和感動，做為廣州藏家代表團的領隊上臺發言。我說，她為了推動臺灣的藝術發展，不惜餘力地搭建起藏家之間進行交流的橋梁，將推廣 ART TAIPEI 當成最重要的事業，無怨無悔地肩負起所有責任。這種精神和態度、熱情，值得我學習。做為見證者，二〇一八年三月，我曾率領「皮粉團」參加了在香

港舉行的ART TAIPEI貴賓晚宴，當晚也是台灣藏家聯誼會成立之日。二〇一八年十月，我也參加了ART TAIPEI。通過這一年半的觀察，我看見台灣藏家聯誼會取得了傲人的成績，這跟鍾姊忘我的付出是分不開的。

做一個收穫者很容易，做開拓者難，播種、翻耕、施肥，不是每一個人都願意默默做這些基礎的工作。佩服她勇於承擔的勇氣，身體力行地推動著事物的發展。在追求藝術的道路上，留下了自己閃光的足跡。大家說，那個場景，至今她們都記得。尤其是共同舉杯時，鍾理事長和我擁抱的那一刻。

三

來到ART TAIPEI「光之再現」的現場，大家的目光被國際知名藝術家Anish KAPOOR的作品吸引住了，紛紛上前去打卡。這是主辦方構想的「向大師致敬系列」所展出的作品。一百四十一家畫廊齊聚展館，每個人的眼睛被不同的藝術品所吸引。

認識臺灣的藝術生態

左上｜帶領廣州藏家團在2019 ART TAIPEI大象藝術空間館展位聽王舒野老師（右）
分享他的藝術創作。
右上｜2019年10月，我帶領廣州藏家團參觀ART TAIPEI。
下｜2019年10月，廣州藏家團在ART TAIPEI現場聽導覽。

這就是藝術愛好者與藝術相遇時的情景。我和大家約好，先集中由 ART TAIPEI 為廣州藏家團安排的導覽員帶領著觀賞，導覽結束，大家就可以各自搜尋自己喜歡的作品。負責廣州貴賓團工作的瑋萍貼心地告訴我們，參觀時若有我們感興趣的特展和畫廊可以彈性地增加解說。

大家隨著導覽員看完了全場。她的專業素養，讓大家情不自禁地為她鼓掌。她不僅清晰地介紹了藝術機構和藝術家，對於作品的解讀也十分到位。通過她的導覽，大家對於來自不同地方的畫廊也有了基本的了解。遇到重要作品，她也將作品的創作背景以及所表達的內涵講得很詳細。有位團友特別對我說，博覽會的導覽做得真好。你看，導覽員好像來自於不同的專業機構，他們都很敬業，來來回回帶這麼多團，但是很從容，講得也細緻。這一點，大家深有同感。

在接下來的貴賓行程中，無論是參觀當代藝術館、朋丁，還是台北國際藝術村，大家跟我每年參觀臺灣的美術館、藝術空間的體會一樣，就是這裡的導覽員很棒，她們對藝術家、對作品的理解，是用心去讀懂後，通過自己的消化再講出來的，所以跟

2019年10月，廣州藏家團參加台灣藏家聯誼會國際交流餐會與鍾姊合影。鍾姊（左1）、德國駐廣州總領事夫人龔迎春女士（左2）、德國駐廣州總領事馮馬丁先生（右4）。

廣州藏家團參加2019「台灣藏家聯誼會國際交流餐會」前，與鍾姊（前排右2）、陸潔民老師（後排左1）合影。

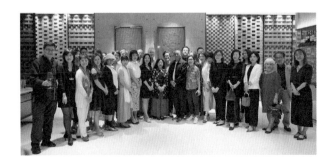

2019年10月，廣州藏家團與「台灣藏家聯誼會」的朋友們合影。

觀眾的交流很直接而誠懇。在大陸，也有很好的導覽員，但是，通常這個最好的導覽員是藝術空間的創辦人。大眾覺得藝術是有門檻的，導覽一般服務於預約的觀眾。講解時，語言的表達基本上是作品文字解說的複述，沒有拉近人與人、人與作品的距離。然而，在臺灣所感受到的美術館、藝術空間、藝術博覽會，都會認真地去思考和設計如何與觀眾互動，如何做導覽這件事。導覽員的講解語言是親和的，讓人容易理解的。

參觀複合式藝文空間「朋丁」，為我們導覽的工作人員，不僅仔細地講完每件作品，還特意帶我們去天臺感受藝術在地創作的環境與背景。參觀「台北國際藝術村」，讓我們記憶特別深刻的也是導覽老師，那些藝術作品，在她的描述中，注入了對藝術家內心世界的觀察，從她的語言中就可以感受她對藝術的熱愛。在「台北當代藝術館」，參觀了

2019年10月，參加ART TAIPEI為藏家制訂的「貴賓導覽規劃」。在參觀當代藝術館之前，廣州藏家團合影留念。

兩個展覽「成為提問」——侯玉書個展」和「瘟疫的慢性處方」。「成為提問」展出的作品有平面繪畫、裝置和影像投影等等，展出的作品類型比較多，而且涉及的「提問」也多，但是導覽的老師將藝術家的藝術觀點和意圖講得生動又深刻，讓參觀者更容易進入了；「瘟疫的慢性處方」展，作品有血液傳染疾病的概念、人類病毒、公共衛生方面的主題，所包含的隱喻也比較多，導覽老師也是做足了相關功課，為我們順便做了一次科普。也講到了國外藝術家和臺灣多種形式的交流，為我們展開了其他層次的藝術面貌。

我到臺灣參觀了三屆 ART TAIPEI，也連續參觀過許多不同類型的藝術空間、不同城市的美術館，對臺灣藝術生態有了一個全景式掃描。感觸比較深的是，臺灣用「藝術」的方式，不僅發展了臺灣人的美學素養，對藝術的感知力、鑑賞力和國際化的視野。在這個生態鏈中，給我最大體會是臺灣的藝術從業者，將整個臺灣的藝術發展滲透到了每個角落、每個社區、每個場域、每個行業，厚實了民眾的文化底蘊，使這個地域的人有了不一樣的精神品質和人文溫度。讓一群來自他鄉的人，在短暫的駐留中也會沾染它的溫暖，為之傳頌。

我眼中的經新

我和經新是藝術上的知己，她經營畫廊，是大象藝術空間館的創辦人。在二〇一七至二〇二〇年，她多了一個身分：臺灣畫廊協會理事長。我在廣州從事藝術教育，確切地說，是專門針對藝術收藏者、畫廊／藝術空間的創辦人和管理者、藝術愛好者所開設的藝術史、藝術策展、藝術鑑賞課程。我們都熱愛自己的職業，她以推廣藝術為己任，我以布道者的心來對待藝術教育。談及藝術，我們總是可以碰撞出許多火花，觸發我從不同的角度進行思考。她豐富的學習經歷和開創事業的進取心，放開腳步追求理想、竭盡全力做到極致的韌勁，使她身上有一種超脫常人的氣慨和精神力量。在任何情況之下，絕不降低自我要求。這些品質，是她能夠成為臺灣畫廊協會創

立近三十年以來首位連任理事長所具備的成功密碼。

經新是一個積極正向的人，凡是她認為對行業、對同仁、對社會有利的事，就會堅決地貫徹執行，這跟她的個性果敢，決斷力強有關。她對工作相當有規劃，無論是經營大象，還是擔任畫協理事長，都會提前做出一年的計劃。在每一天中，哪個時段應該做什麼，也有清晰的紀錄。她的包裡有個記事本，重要的事情她都會隨時記下來，所有的工作會預先安排好，這些嚴謹、自律的習慣，使她在忙碌不堪時，仍然能夠快速地同時處理好幾件事。對於一項工作要達到什麼目標，每個步驟要如何進行瞭若指掌。她對細節的要求、對工作流程的掌握，使他人很難糊弄她。她的十足把握，來自於她在進行一項工作之前，自己會不斷摸索和總結其中的每個環節，直到腦海中有張清晰的指示圖。

在擔任畫廊協會理事長的這四年，充滿了挑戰和層出不窮的問題，但她始終以飽滿的熱情、實幹的精神去面對它們。以驚人的速度學習著一切與專業相關的知識，使自己不斷適應新的角色與身分。在工作得到肯定時，她很享受這種榮耀感，她覺得人

生的價值在自己的奮鬥中得到了充分的尊重。她有著強烈的使命感和責任心，希望能為臺灣的藝術界、為協會貢獻自己的力量。正因為內心深處蘊藏著廣闊的精神追求，她對自己很嚴苛，不容許工作有丁點的疏忽。高度的緊張，使她總是處於不休不眠的工作狀態，經常在淩晨還在處理文件、修改稿件，工作似乎占據了她的整個身心和全部時間，以至於忘了其他的嗜好。她喜歡聽音樂會、看現代舞、看電影，也喜歡插花品茶的悠閒時光，但是這些，隨著工作愈來愈忙碌統統放一邊去了。

凡是領導者，總是要經歷一些常人無法忍受的痛苦與壓力。經新也不可避免地遇到過困境、阻力和他人的質疑。面臨困境時她很懂得自嘲和自我激勵，時常對自己說：「即使是對我不友善的人，也是來促使我看見自己的盲區，激發我的勇氣和智慧，超越現在的我。在理事長這個位子上，要承擔重任，必然要增加我的受挫力，所以，我要更加堅定地做好當下的事情。」這種強烈的責任心，成了支援她前行的精神巨流，也強健了她的思想和善於變通的工作作風。

二○二○年十月二十二日至二十六日，是她最後一次操盤 ART TAIPEI。疫情到

來，打亂了原來的計劃，這一屆藝術博覽會的舉行比以往都難。全球的藝術活動都按了暫停鍵，重要的藝術博覽會紛紛取消或延期。巴塞爾藝術展的香港展會、邁阿密海灘展會、瑞士巴塞爾展會、東京藝術博覽會取消；威尼斯雙年展改至二〇二二年，韓國 KIAF 國際藝術博覽會改為線上，倫敦的斐列茲藝術博覽會實體展覽取消後改為線上。愈來愈多確定和不確定的消息同時湧現，使國外和大陸的參展商接二連三地取消了之前的預定。ART TAIPEI 既要在困難中如期舉行，又要確保整個運作過程不出現任何意外，同時還要達到理想的效果。背後龐雜的事務和棘手的情況，使經新時刻如箭在弦無法放鬆下來。在這樣的狀態下，她想出各種方法讓自己充滿信心。偶爾，跟我聊到工作中的大環境阻力，本來是心情低落的狀態，講到中途，她自己突然就開朗了，原先擾亂她心智的事情她會覺得很好笑。電話那邊便笑聲爽朗，不快的情緒瞬間就煙消雲散了。她很擅長在不利的環境中，找到有利的處事方式和平衡機制，始終秉持「共榮共好」的理念，將自己的使命感與推動臺灣整體藝術的產業發展緊密聯繫在

一起。

當她成為畫廊協會理事長以後，她也充分地展示了自己的智力與才能。當女性進入某個權力領域，所面臨的挑戰要比男性更多、更尖銳。擁有話語權的同時，也進入了權力的抗衡中。要應對外界的種種不利因素，與之周旋。在克服重重困難的同時，還要堅強沉毅地突圍，並保持自己的尊嚴。在她的人生過程中，她每跨越一步，都是一段閃亮的人生。但是，她沒有將她的豐富經歷用來炫耀，而是將她的智慧全部用於對建立藝術理想，為推動臺灣藝術的發展不惜犧牲個人的利益和時間。這讓我看到了一位女性領導者開闊的視野和胸懷。

經新身上有些個性獨特的地方，她是非分明，有精神潔癖，容不得半分虛偽。在今天這樣一個所有人都被資訊餵養、被名利裹挾的時代，要保持真實、真性情，太難了！真實要和虛偽抗爭，如同堤壩跟洪流的對抗。正是因為她如此真實，更多的時候，我從她身上看到是她超乎常人的恆心與毅力，在做出一個決定後，她總是勇往直前，像個無所畏懼的鬥士。她以其獨特的立場與藝術視角，成為了自己！也為臺灣藝

術生態的發展貢獻了鮮活的、生動的參考價值。在藝術生態鏈中，藝術家總是最閃耀的星星；藝術推動者，這些幕後的推手同樣功不可沒，在我眼裡，經新正是這樣一個光芒四射的人物。

關於藝術博覽會的主張

在這個全球化的時代，藝術博覽會的世界景觀變得如此豐盛與多元，而所有的資訊卻愈來愈扁平化。人們可以快捷地獲取全球的藝術資訊、抵達任何一個藝術博覽會的現場。電子媒介這一技術的不斷升級與成熟，使新興的藝術博覽會和國際知名的藝術博覽會有了相提並論的機會，也讓所有媒體的聚光燈隨時準備切換焦點。圍繞著藝術博覽會產生的參展商、藏家、藝術觀眾，與之相關的所有人與事都有了更大範圍和更多數量上的選擇。因此，今天要探討藝術博覽會的成功，它的因素不是由固定的某幾點、某幾項所組成，而是隨著時代的前行、科技的發展而不斷流動的。需要藝術博覽會的操盤者，具備更敏銳的觸覺捕捉到藝術市場的流變；具備更靈活的思維，將零散化、碎片化的資訊拼結成有效的資訊進行傳播；具備更包容、更開放的胸懷，將不

同行業、不同個性特徵的群體聚合在一起發光發熱的能力。深入這個時代的文化情境中，在此基礎之上重新塑造與輸出藝術博覽會的主張。

一、要建立自己的範式

對於藝術博覽會，鍾經新覺得重要的不是去關注博覽會的參觀人流量與銷售優劣，而是要建立自己的範式。這個時代需要什麼樣的藝術博覽會？臺灣能夠為亞洲的藝術博覽會、為世界的藝術博覽會輸出什麼樣的藝術面貌？這是鍾經新從二〇一七年主導 ART TAIPEI 以來，每年操盤時都會向自己提出的問題。她認為要從臺灣的文化基因和藝術發展脈絡上思考 ART TAIPEI 的特質。她說，ART TAIPEI 要有建立重要價值的直覺，避免同質化，用發展的眼光導入新經驗、新視角去拓展 ART TAIPEI 的更多可能性。要讓眾多藏家、藝術愛好者不顧舟車勞頓、放下手中一切事物來臺灣欣賞藝術、購買藝術品，那就是要做出最好的體驗感、最精細化的服務。要建立 ART

TAIPEI的範式，在全球藝術市場、亞洲藝術市場的座標中標注自己的那個點。提煉出臺灣二十七年持續舉辦台北國際藝術博覽會的寶貴經驗，將臺灣的本土文化、臺灣人熱愛藝術、對待藝術的態度，和臺灣的人文關懷體現在ART TAIPEI的所有環節。她去過全世界最頂級的藝術博覽會，足跡遍及歐美和亞洲，也參加過大陸不同城市的藝術博覽會。以藏家、參展商、觀眾的身分體驗過各種各樣的服務。當她換了一種身分去構想ART TAIPEI時，以往累積的豐富經驗爲她提供了寶貴的參考。

二、這是一個營造工程

鍾經新擅長梳理各種現象，透過事物表象找到它們之間的關聯點和邏輯性。她也特別愛做富有開創性的工作。她說，自己的個性就是喜歡挑戰不可能、做不一樣的選擇。因此在做任何判斷時，都想開一條跟別人不一樣的路，兼具開闊、創新及引領的效果。二〇〇四年，她在東海大學學習過建築學分班，對於建築一直很迷戀。自然而

然地將建立ART TAIPEI的範式比喻為建築的營造工程，將她的建築觀融入了對ART TAIPEI的構想中。她提到：「我對建築的空間感有著非比尋常的觸覺，看到好的建築，很容易理解建築師的設計意圖。會仔細地走入建築語言裡感受建築師們非凡的精神烙印，觀察材料與空間的完美結合。」她覺得建築的營造過程，就是精神構建的物質體現。視野愈廣闊，對地域、對環境的理解就更深刻，建築中所體現出的人性尺度就愈深邃。對於她而言，大道同理。ART TAIPEI是一個承載了歷屆操盤者藝術思想的精神建築群落。到了她接這一棒，希望不僅能夠傳承ART TAIPEI為臺灣藝術產業服務的初心，也希望新的策略、新的思想在這個建築群落裡生長出新的面貌。如果每屆ART TAIPEI都是一棟思想建築體，她想做的，就是和同仁們一起賦予它以結構，支撐的框架和內容，並且將它營造出來。

從二〇一七年「私人美術館的崛起」起步，到二〇一八年「無形的美術館」的成形，再到二〇一九年「光之再現」的完整體現，最後到二〇二〇年「登峰‧造極」的封頂亮相。她一直以一個精神建築師的身分去策劃和實現屬於臺灣本土藝術博覽會的最

佳面貌，用「想做得最好」的強烈願望，在頭腦中反覆思考和推敲具體方法，將理想融入現實中，建構出完整的結構、範式和一套行之有效的操作規範。啟動策略聯盟串連起各方資源，全力打造 ART TAIPEI 這個藝術共同體，使「共榮共好」不僅僅是一個口號，而是能夠跟所有人、跟臺灣這塊土地產生連結。

三、學術先行，市場在後

鍾經新認為博覽會必須要有兩個端口。前端是學術、後端是市場。

從學術層面來建立 ART TAIPEI，制訂專業高度，整體性的體現出她所強調的範式。藝術博覽會雖然跟藝術展覽在實施過程中是兩套體系，但是，在藝術領域它們的精神性是一致的，必須強調這一點。通過學術，將 ART TAIBEI 的思想內核、精神格調表達出來；在這個理念的指導下，對進入 ART TAIPEI 的畫廊機構提出具體的要求，制訂完善的評選標準，使參展機構帶來最有藝術價值和原創性的作品。然後引

入策展人機制，圍繞著ART TAIPEI的主題，讓不同的展區有不同的思想表達；並在ART TAIPEI的現場創造學術討論、學術交流的氛圍，讓參與者通過這樣的在場，獲得最前線的、最豐富多元的藝術資訊，這是藝術博覽會學術意義之所在。

藝術博覽會畢竟是一個藝術與市場高度結合的專案，它的成功，最終要靠市場去檢驗它。當民眾的審美水準和消費習慣不斷升級時，ART TAIPEI能不能滿足這些需求？將藏家、專業人士、藝術愛好者和媒體吸引過來？買氣是否旺盛？所有這些都需要去考量、去分析，建立一套完整的運行機制來實現。

在鍾經新接棒的這四年裡，她對於ART TAIPEI的品質有著嚴苛的要求。從「海陸空」三棲宣傳、品牌標識的視覺效果，到所有紙本文宣資料的材質；從展會現場每個區塊的空間感，到展板、踢腳板、燈具的選定；從簽到處開始，嘉賓的接待所涉及到的諮詢流程與細節；VIP日、藏家和VIP觀眾所得到的服務；觀眾攜帶物品寄存的服務；現場觀展時專業導覽服務；為參展商提供的一系列關注與關懷；所有這些，她都有明確的規定。她信奉成功不是偶然的，「臺上一分鐘上，臺下十年功」，背

後的付出非常重要。雖然，ART TAIPEI從VIP日到公眾開放日只有短短五天的時間，但是整個工作進程貫穿至全年。她希望帶領著同仁用專業精神將ART TAIPEI做到極致，為信任他們的參展商、藏家、藝術愛好者、業界人士創造最好的共享平臺、提供最優質的服務。

四、從品牌到再品牌之路

ART TAIPEI的品牌是跟隨著畫廊協會的成長而起步的。一九九二年，臺灣藝術產業成立了畫廊協會。其宗旨之一，就是每年定期舉辦一次畫廊博覽會。從首屆到現在，已經成功地舉辦了二十七屆，成為亞洲歷史最悠久的藝術博覽會。經過歲月的興衰沉浮和市場的考驗，使ART TAIPEI的品牌有了底蘊和底氣。不斷擦亮這塊「金字招牌」，鍾經新認為從專業上要接軌國際，從服務上要突出臺灣本土文化中的優勝之處，聚集到一個有辨識度的焦點。現在不是缺乏商業手段的時代，最缺乏的是人文關懷和

恆久的溫度，以及認眞的態度，這恰恰是臺灣最眞誠的特質。這些概念性的觀點，在實際操作中怎麼進行，鍾經新也有著系統的考量。

她首先從 ART TAIPEI 的深層價值去構想，擦亮品牌的原則就是要把它跟別的博覽會區別開來。可見的部分和隱性的部分各自要如何傳達出來？當 ART TAIPEI 要全球化時，首先要本土化；鍾經新認爲全球化代表了一種視野、一種格局和普世價値。而本土化則代表了差異性，能夠傳遞出所在地獨特的文化、習俗、精神內核；從視覺到服務的落地，都有臺灣風範，這是可見的部分；不可見的部分，是 ART TAIPEI 內部的組織架構要優化到能夠靈活、暢順地支援整個流程。

雖然每一屆的 ART TAIPEI 都會確定主題，但是，現在市場和消費行爲都改變了，主題傳達的方式也要相應地做出改變，就像商場櫥窗的呈現，傳統的方式就是將商品在櫥窗裡掛置出來，現在的櫥窗設計，它可能是一個互動型的音樂裝置，人們經過時，音樂會從商品中響起。要做到這些，需要運用到新技術，ART TAIPEI 的呈現也是一樣，背後的管理系統也要相應更新。

——二〇一七年「私人美術館的崛起」

二〇一七年 ART TAIPEI 的主題是「私人美術館的崛起」。為什麼會確立這個主題？她說，在二〇一〇年去韓國參觀三星美術館，一下子被它的體量震驚了；除了三位國際知名建築師的建築設計之外，打動她的，是三星美術館的收藏體系和對於藝術史的研究態度；還有它的收藏歷史，在七〇年代就起步了，一直伴隨著企業同步成長。

同時代的臺灣，因為地方比較小，企業的館藏大部分都是在企業內部的某個區塊，收藏的作品也以企業主個人的喜好為主，談不上收藏的體系。大陸早期私人收藏比較偏向暴發戶的消費慣性。此後，無論去歐美或是到日本、新加坡、馬來西亞和大陸，都會找私人美術館去參觀。除了看作品，也觀察不同的收藏現象。

她看到，經過時間的淬煉，近年大陸的私人收藏非常暢旺，也慢慢走出各自的收藏風格，並逐漸邁向國際收藏。臺灣的私人收藏，也愈來愈成熟和有系統，形成了小

而美、小而精的特色；韓國一躍成了全球擁有最多數量的私人美術館的國家；而日本的私人美術館屢次榮登大陸網紅打卡點的榜首。爲什麼亞洲的私人美術館數量在近年呈急速上升的趨勢？這股強勁的私人購藏力是不是已悄然形成了新的「亞洲現象」？

不同年代的私人美術館，它們的運營模式、運營理念有什麼區別？私人美術館之間有什麼樣的合作與交流？還有這些私人美術館的館藏體系、放置方式、學術梳理形成了一種什麼樣的專業機制？私人美術館的創立者將「私人擁有」邁向「公眾開放」的精神故事，也是值得探討和傳承的。在這樣一種契機下，鍾經新拍板了以「私人美術館的崛起」爲大會主題，與國內外知名私人美術館和專業人士進行合作，透視私人收藏這股藝術市場新勢力，共同探討亞洲地區文化藝術的價值。

—— 二〇一八年「無形的美術館」

隨著科技的飛速發展，各種各樣的電子工具與個人生活密不可分，媒體技術滲透

到了社會的不同層面，不斷顛覆和衝擊著人們的思想；藝術產業鏈中的每個部分，比以往任何時期的面貌都要多樣化和國際化。藝術家的身分不再單一，有可能還是其他領域的佼佼者；美術館和畫廊的運營模式，因互聯網的興起，改變了與觀眾互動的方式。那麼，藝術博覽會的呈現方式是不是也應該有相應的突破與相容呢？自從鍾經新踏入藝術領域以來，見證了這三十年國內外藝術環境的更迭。既然 ART TAIPEI 是一個國際型的博覽會，就要跳脫老成博覽會的窠臼，轉型爲具有創新理念與藝術活力的博覽會。

如果說二〇一七年 ART TAIPEI 的主題探索了「私人美術館的崛起」的社會因素與文化價值，那麼二〇一八年就要提煉出「美術館」的更多可能性。媒體技術的發展不能單純地從「技術」方面去看待，它正在與藝術、電影、攝影、舞臺表演形成了一個新的共同體。它也可以與藝術博覽會、美術館生成一個新的面向，構建出一個兼容並蓄、打破固化思維的平臺，想到這些三「無形的美術館」的概念立即從她的腦海中彈現出來，既可承上啟下延續去年以學術思維切入的策展精神，又可延伸 ART TAIPEI 更廣泛的功能，讓藝術賞析的視角更多元。

鍾經新迅速地與幾個極具代表性的美術館取得了聯繫，將「無形的美術館」的整個思路與美術館的負責人進行了交流。她說：「我希望在 ART TAIPEI 能形塑有如參觀美術館一樣的質感與氛圍，創造一個舒適的賞畫空間，而不只是單純停留在商業的交易上。另外，我們還肩負著社會的教育功能，如果大家能夠參與的話，一起去創造『共享價值』，讓更多的民眾透過 ART TAIPEI 了解臺灣的美術史、優秀的藝術家和不同的美術館的館藏風貌，是件別具意義的事。」在畫協內部，她與理監事、相關的同仁討論了實現的可能性與操作流程。在「無形美術館」的主題確認之後，她又確定了十大亮點。

—— 二〇一九年「光之再現」

鍾經新談到，臺灣從十七世紀到現代，這四百年是一段獨特的歷史。經歷了荷蘭殖民統治時期、清政府統治時期、日據時期和戰後時期。從跌宕起伏走向平穩，再到

經濟飛速發展，各行各業取得傲人的成就，過程曲折而艱辛。與臺灣歷史同步發展的臺灣藝術，亦隨著歷史前行的軌跡，走過一段不平凡之路，留下了不可磨滅的精神足跡。臺灣前輩藝術家對時代的感應所創作的作品，見證了殖民文化、外來文化湧入臺灣後與本土文化交匯、撞擊、融合時所激起的洪流與浪花。

日據時代，經由日本引入到臺灣的新畫種和西洋美術的新觀念，對上世紀二十年代的臺灣美術產生深遠的影響。一批臺籍畫家赴日留學，將西方現代主義思想和繪畫觀念帶回臺灣，推動了臺灣的西畫美術展，同時也開啟了臺灣西洋繪畫的「沙龍時代」。至此，點燃了臺灣現代繪畫的火苗。不管時代的變遷與動盪，一批又一批前輩藝術家前往歐洲、美國留學，不斷引入西方文化思潮、西方藝術的表現形式和技法，與本土繪畫相互交織、相互影響，推動了「畫會時代」的興起、「鄉土意識」的產生和「百花齊放的藝術景象」，使臺灣現代繪畫的火苗逐漸燃燒成炬。鍾經新說：「當我去梳理臺灣藝術史和研究東南亞藝術史時，有兩條線索感動了我；一條是前輩藝術家們探索藝術的精神力量，就像一束光，照亮了當時的時代；另一條是戰後來臺留學的新加

坡、馬來西亞、越南與香港的僑生，他們學成返鄉後對當地藝術所產生的影響。兩條線、交相輝映，這束耀眼的光芒，我希望被世界看見。今天，臺灣的藝術形態各俱風貌，新生代藝術家也展露了多元化的特質，這裡有一種傳承。2019 ART TAIPEI 主題『光之再現』，其實是隱含著傳承精神和我的夢想『華人之光再現』，也期望臺灣畫廊產業的榮光再現。」

—— 二〇二〇年「登峰・造極」

二〇二〇年，突如其來的疫情，使全世界的藝術活動都停擺了。在關注疫情的動態時，對於 ART TAIPEI 是否能如期舉行也存在擔憂。鍾經新說：「臺灣的疫情管控比較好，政府為人民提供了一個安全的環境，確定可以按計劃進行，讓人振奮！但同時，原定的工作需要重新調整；國外和大陸的許多參展商進不來，各個方面都有新的考驗，中間增加了許多溝通環節，跟大陸參展商的聯絡也由我親自處理；國外和大

陸的藏家也不能進來，使參展商的信心和整個團隊信心受到影響，對我們的壓力更大了。面對疫情，我考慮更多的是，如何在這個特殊的時期帶領團隊有條不紊地完成工作流程，並且全力做好 ART TAIPEI。整個工作，都進入了一種新狀態。首先及時調整了策略，建立 ART TAIPEI 與全球最大藝術品電商 Artsy 的合作，創造做線上展覽的條件，解決技術問題；為了防止參觀期間疫情的擴散，我們又設計和製作了有 ART TAIPEI 標誌的專用口罩，觀眾參觀的動線也做了相應調整。這個過程，特別像登山，一方面，精神上既要自我鼓舞，同時要給同仁和業界打氣；另一方面，要更清晰、更堅定地往前走，在全球的藝術展、藝術活動紛紛取消時，能夠堅持辦 ART TAIPEI 就是一種驕傲、一種勝利，更是一枝獨秀。」

確立「登峰·造極」的主題，是給臺灣業界、同仁和自己注入永攀高峰的力量，擁有不畏艱難而前行的勇氣，並創造極致的象徵氣象。這是畫廊協會的韌性，也是 ART TAIPEI 連續二十七年不中斷的韌性，更是鍾經新的韌性帶領出的氣魄，形塑了 ART TAIPEI「從品牌到再品牌」所創造的多重價值和不斷進取的意義。

五、台北國際藝術博覽會體現了臺灣藝術生態的培育

鍾經新談到，台北國際藝術博覽會能夠持續舉辦二十七年，並取得不俗的成績，跟臺灣政府、台灣畫廊協會重視藝術生態的培育和深耕細作分不開。博覽會的主辦方為台灣畫廊協會，它不以營利為目的。「引領美學趨勢一直是中華民國畫廊協會視為己任的努力方向，並肩負著藝術推廣的社會責任，更許成為領航者，逐步完善臺灣藝術生態的良性發展」[1]，這是畫廊協會舉辦 ART TAIPEI 的初心，對藝術生態的培育相當投入。畫廊協會每年舉辦三個藝術博覽會，台北國際藝術博覽會、台中藝術博覽和台南藝術博覽會；三個博覽會，面向臺灣不同地區的畫廊機構和藝術觀眾。當畫協建立了這樣的平臺，就創造了藝術觀眾跟畫廊直接交流的機會。一方面，為畫廊提供展示藝術和銷售藝術作品的管道，有了更多的生存機會；另一方面，藝術家能夠被更多人所認識、熟知，觀眾通過畫廊的展示，有了欣賞藝術、學習藝術知識，和藝術家、畫廊面對面聊藝術的機會，產

1 引自《臺灣畫廊‧產業史年表1960-1980》，二○二○年，藝術家出版社，第四頁。

生購買。展會期間，畫廊協會同時舉辦學術論壇、藝術講座、美學對話等一系列的藝術活動，聯合媒體進行全方位的報導，讓更多的民眾關注藝術、談論藝術，播撒藝術的種子。

藏家，是藝術博覽會的命脈，對藏家的服務和美學引導，是畫廊協會長期的、連續不斷的一項工作；全年都有針對藏家所開展的各種交流活動、學習講座。鍾經新成立了「台灣藏家聯誼會」，做爲ART TAIPEI台北國際博覽會的藏家服務平臺；並在展會期間，推出藏家特展。讓參展商與藏家、藏家與藝術觀眾，建立互爲視窗的聯動關係。參展商帶來了什麼樣的藝術家？什麼類型的藝術作品？臺灣的藏家具備什麼樣的藝術素養、收藏眼光？藝術觀眾在這裡既能夠欣賞到藝術作品，又能夠學習如何收藏，這是一個很有效的互動機制。利用ART TAIPEI的平臺進行美學教育，一直是畫廊協重視的問題；會與教育部、文化部、各大專院校、藝術文化基金會進行合作，擴大教育的力度。針對教育部的合作有「藝術教育日」，面對不同學校的師生開放。教育觀點也有兩個考量：對中小學生著重現場的參觀與體驗；對大專院校學生則提供參與機

會，讓藝術相關背景的學生加入導覽解說隊伍中，使他們在專業知識上有所收穫。二〇一九年，ART TAIPEI與五大藝術文化基金會攜手打造藝術基金會特區，展現臺灣藝術機構對藝術教育的付出與成果。

臺灣的藝術市場相對來說是一種成熟的梯田狀態，就是每個層次都有。前輩藝術家、中青年藝術家、新銳藝術家，有畫廊關注和代理；不同的藝術門類，有不同的收藏群體。畫廊結構、藝術家結構、藏家結構，比較清晰。從政府的層面，對新生代藝術家也有扶持，並設立了專門的獎項。二〇〇八年就設立了「Made In Taiwan──新人推薦特區」，在這個基礎之上，ART TAIPEI也首次設置了「MIT臺灣製造──新人推薦特區」；從二〇一三年開始，文化部與ART TAIPEI合作，為年輕藝術家嶄露頭角，與市場接軌建立了相應的機制。臺灣的藝術生態，是一層一層地造林，不是伐木；所以，在二〇二〇年這樣特殊的環境下，ART TAIPEI能夠堅持舉辦，五天的時間觀眾有七萬人次，總銷售額突破十億。

臺灣藝術生態的良性發展，是台北國際藝術博覽會的堅實後盾，更是臺灣購藏力

的保障。面對未來，借用《藝博會時代》（*The Art Fair Age*）作者帕科・巴拉甘（Paco Barragán）的話：許多藝博會在今天已然銷聲匿跡，而另一些則剛剛（或重新）湧現出來；只有真正的強者才能生存下去。[2] 一個成功的藝術博覽會，必定是強者的博覽會！

2 引自《藝博會時代》，作者帕科・巴拉甘，二〇一三年，中國青年出版社，第一〇五頁。

後記 是藝術，照亮了各自的天空

◎楊清彥

我和經新的文字能夠集結成書，讓我想起她說過的一句話：「當畫廊協會理事長不在計劃之中。」這本書的寫作，同樣也不在我和她的計劃之中。

二○二○年，疫情肆虐，人的精神時常隨著新聞動態而起伏，生活和工作，一切都變得虛無起來。經新和我每週會通一、兩次電話，彼此道平安，也交流一下身邊朋友的動態。廣州這邊，許多展覽、藝術活動都取消了。我組織的藝術班，原計劃三月份要開學，也推遲了。藝術新聞中，全球的許多重要活動、展事，不是改期就是取消，不確定的因素愈來愈多。那段時間，感覺全世界都按了暫停鍵，不要說聚焦到工

作，連生活什麼時候恢復到正常都無法預計。所以，我猜想二○二○年 ART TAIPEI 不一定能如期舉行。

到了去年四月，我還只能組織一下網上藝術學習時，經新已經回到了正常的工作狀態了。電話中，她說在構思《畫協會客室》，疫情時期業界還是有點消沉，給大家打打氣！已經擬定五月份要播出第一集。沒有多久，她又告訴我，ART TAIPEI 能按期舉辦了，隔著電話都能聽到興奮；但是，畢竟是在疫情階段，大陸的畫廊，開始陸陸續續回復她，不能參加 ART TAIPEI。此後，又聽到她說很多國際畫廊也不能參加了，就像連鎖反應，當不利的消息傳來時，一系列與之相關的事都產生了影響。那時，她的壓力非常大，總在加班中，需要處理的事情太多，我們的許多次電話都在深夜時。

她的個性，愈是遇到困境，愈是開足馬力向著目標前行，不到最後一刻絕不放棄。正是她的努力，所有事情都往好的方向集中了。就是那個時候，我說：「真應該將妳的這段工作歷程寫下來，會感動很多人。而且，這四年來的實踐和專業思考，對藝術界的同行有寶貴的參考價值。」她回答說：「妳也寫一部分吧。妳帶廣州的藏家團

參加過三屆ART TAIPEI，妳的角度也是一個面向。」就這麼簡單的一個對話，我們就敲定下來了。遺憾的是，當確定開始寫作時，因為疫情，我不能去臺灣進行更細緻的觀察和收集素材。只能憑著記憶和手機記錄的圖文還原以往的體驗。不斷推動我做成這件事的原因有二：

一、經新身上的「女性領導力」形成了她的個人風格，非常具有代表性。她在帶領畫廊協會、操盤藝術博覽會運用系統化的方式進行思考、進行決策的工作方式，對於美術館、藝術空間、藝術專案的領導者可提供多種討論。她的專業素養，學習能力、執行能力，超越了性別的標籤。對藝術的熱情和執著所迸發的能量，使我看到了一個有理想、有追求的人在現實中如何保持她的精神力量。透過經新的文字，能夠看到實質的內涵。

二、做藝術博覽會的城市愈來愈多，能夠站在文化策略、藝術策略的高度進行智力投入、情懷投入的城市不多。藝術博覽會能夠成為一個城市文化軟實力的象徵，人們已有了共識。但是，它的價值如何演化出來，希望引起藝術界有志之士的關注。

是藝術，讓我和經新成為了知己；是藝術，讓我們成為了這本書的寫作者。

是藝術，讓我們照亮了各自的天空！

二〇二一年四月

2016 年 7 月，與鍾姊在廣州文華東方酒店大堂的「精神之樹」前合影。

是藝術，照亮了各自的天空

由藝術座標到星際座標
—— 從畫廊主到畫協理事長的望遠與踏實

看世界的方法 193

作者 ——— 楊清彥、鍾經新		董事長 ——— 林明燕	
照片提供 —— 楊清彥、鍾經新		副董事長 ——— 林良珀	
封面設計 —— 兒日		藝術總監 ——— 黃寶萍	
		執行顧問 ——— 謝恩仁	

策略顧問 —— 黃惠美・郭旭原	社長 ——— 許悔之	
郭思敏・郭孟君	總編輯 ——— 林煜幃	
顧問 ——— 施昇輝・林子敬	主編 ——— 施彥如	
謝恩仁・林志隆	美術編輯 ——— 吳佳璘	
法律顧問 —— 國際通商法律事務所	企劃編輯 ——— 魏于婷	
邵瓊慧律師	行政助理 ——— 陳芃妤	

出版 ——— 有鹿文化事業有限公司｜台北市大安區信義路三段106號10樓之4
T. 02-2700-8388｜F. 02-2700-8178｜www.uniqueroute.com
M. service@uniqueroute.com

製版印刷 —— 中茂分色製版印刷事業股份有限公司

總經銷 ——— 紅螞蟻圖書有限公司｜台北市內湖區舊宗路二段121巷19號
T. 02-2795-3656｜F. 02-2795-4100｜www.e-redant.com

ISBN ——— 978-986-06075-5-0　　　　　定價 ——— 420元
初版 ——— 2021年6月　　　　　　　　版權所有・翻印必究

由藝術座標到星際座標 / 楊清彥、鍾經新文字 —初版・—臺北市：有鹿文化，2021.6・面；14.8 × 21 公分 —
（看世界的方法；193）ISBN 978-986-06075-5-0（平裝）1.藝術行政2.組織管理　　901.6 ………… 110007873